かわいい！ 楽しい！ 簡単です！

是機關卡片
也是紙盒相本

Ruth 愛分享

わくわくほっこり

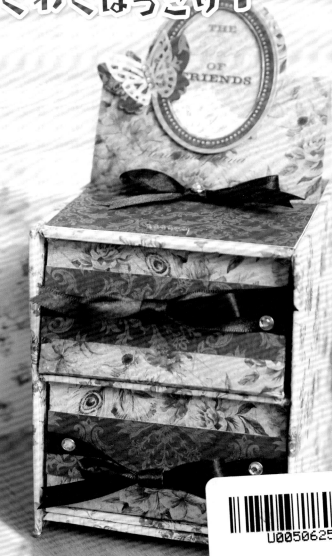

U0050625

目錄

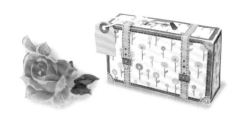

作者的話～於卡片機關＆相片美編 **4**

推薦序～滿足感爆棚！ **5**

工具介紹 **6**

part 1
盒子主體

爆炸卡禮物盒 12

珍愛手提箱 18

記憶旅行箱 26

珍珠手提箱 32

立體玫瑰園置物盒 42

迷你梳妝台相簿盒 54

part 2
卡片機關

經文摺 72

雙腳釘連環相本 76

風鈴相本 78

立體造型扣拉卡 80

對話框拉卡 84

手繪夾式小卡 88

扭轉雙層盒 92

瀑布卡 96

雙拉卡 100

拼貼拍立得 104

Pop Up！訊息小禮物 112

Pop Up！立體愛心 116

斜拉百葉窗 118

賽璐珞收納袋 124

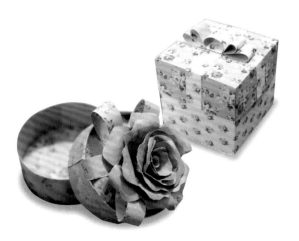

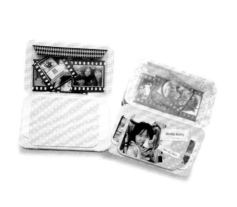

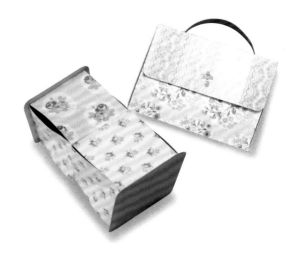

part 3

盒子主體尺寸表

爆炸卡禮物盒 128

珍愛手提箱 130

記憶旅行箱 132

珍珠手提箱 134

立體玫瑰園置物盒 136

迷你梳妝台相簿盒 138

part 4

卡片機關尺寸表

對話框拉卡 144

扭轉雙層盒 145

瀑布卡 146

雙拉卡 149

拼貼拍立得 151

Pop Up!訊息小禮物 154

Pop Up!立體愛心 155

斜拉百葉窗 156

賽璐璐收納袋 157

貼心小叮嚀

這本書裡面所使用到的材料與工具，都可以依據個人的習慣與
喜好選擇。所以本書並未標示去哪裡購買。隨著手作日益盛
行，大家也可以自行透過自己的管道選擇上手的材料與工具，
一樣可以成功完成自己的作品。

關於卡片機關與相片美編這件事

一開始接觸卡片時，當值爆炸卡正夯時期，我踏入了卡片研究這條大坑，不論是立體卡片還是卡片機關或著是相關摺紙藝術，只要有關紙和卡片2個字就能深深吸引我。

從欣賞國內外網路上的作品開始，到最後忍不住搜尋相關教學，不斷暴增自己手做工具，甚至專研起各式各樣紙張類型與磅數，已經可說是到達走火入魔的階段了。

但當我自學一段時候後，我發現學習已經無法滿足我內心的癢癢，是的，我想創作！想做出屬於自己想法的作品，所以我開始日日夜夜滿腦子天花亂墜、天馬行空，無所不想。

由於科技日月發達，雖然現在人人愛拍照，卻都將照片永遠存在3C相簿裡，也許裡頭就是有那麼一些特別珍貴的回憶。

如果一不小心遺失那該有多可惜啊！所以若能將照片結合在卡片創作上，做為一份珍藏或是一份禮物～那是多麼棒的一件事情啊！

於是我開始將自己摸索學習到的機關卡片元素，融合在我的生活中，利用卡片結合相片，不僅能滿足創作的慾望，更是將作品昇華到可以作為珍藏回憶的禮物。

本書就是將我所學與創意，精選出最得意的作品集，收錄了大家最常使用的卡片機關與最受歡迎的簡易爆炸卡作法。你不再需要一一搜尋網路教學，你可以把它當成一本機關工具書，也可以當成一本相片美編書，利用實境拍攝與文字敘述帶領大家進入我的卡片相本世界。

你準備好珍藏回憶了嗎？

Quth
2018 ♡

滿足感爆棚的一本手作書

要讓一位對紙藝沒啥研究的白紙，突然對藝術與手作產生興趣的機率有多低？其實很高！如果你有像我一樣幸運能認識Ruth就會愛上手作。

每次只要遇到很會繪畫或手作的高手，只能由衷發出讚嘆與佩服。但自從與Ruth認識，兩人的咖啡時光，她總是一邊動手與我分享手作的歡樂，我開始覺得把藝術結合生活並非難事，重要的是肯開始動手。

Ruth愛分享粉絲頁中，常常都會分享機關卡片與各種立體紙盒的生活小物創作教學，我最喜歡Ruth那洋溢溫暖手感、能承載滿滿甜蜜回憶的立體紙箱，有大有小、有方有圓；有的造型夢幻、有的充滿個性。很榮幸能跟如此充滿熱情與才華的人，協助一起完成這本書。優秀的作者會帶你上天堂，會讓你覺得一切都很簡單。在越做越有興趣、越折越有自信的快樂心情下完成每樣作品，就是這本書與眾不同的最大特色！

跟著我一起翻開這本書，讓Ruth引領我們開啟自我手作的無限可能！竟然一張紙有如此多的可能性。

這本書所有的創意與版型，都是作者自己不斷試做，從不斷的失敗測試中，彙整出成功的經驗用心設計出來的，我還帶著實驗性的精神，照著裡面的版型，真的可以一步一步製作出成就感滿點，讓自己也驚艷的漂亮紙盒耶！

資深總編輯 滕豪瑤
Yoyo食と旅　Yoyo Teng

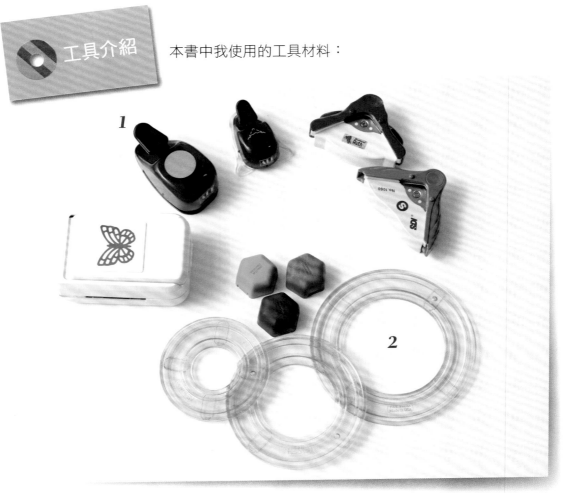

工具介紹　本書中我使用的工具材料：

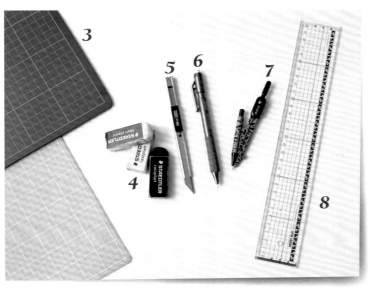

1.造型打孔機。

2.圓角器。

3.切割墊。

4.橡皮擦。

5.美工刀。

6.自動鉛筆。

7.圓規。

8.長尺。

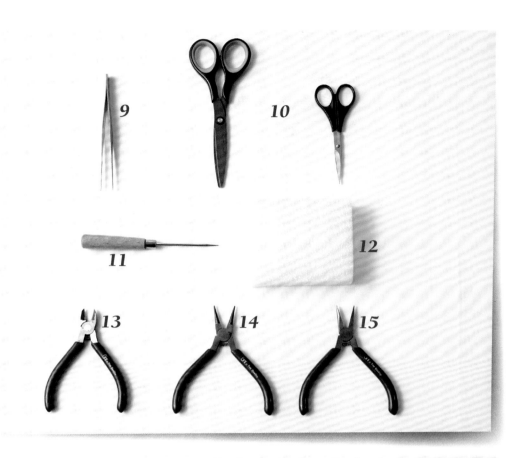

9.鑷子。

10.剪刀。

11.尖錐。

12.厚珍珠板。

13.剪鉗。

14.圓頭鉗。

15.尖嘴鉗。

16.口紅膠。

17.白膠。

18.乳膠。

19.泡棉雙面膠。

20.雙面膠。

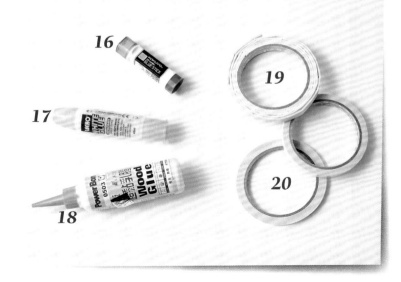

21 **22**

21.壓紋筆
　　(珠筆，壓線筆，點鑽筆)

22.摺線板

23.超薄磁扣。

24.水桶釘。

25.造型雙腳釘。

23 **24** **25**

26.細鐵絲。

27.油珠。

28.紙膠帶。

29.造型貼紙。

30.造型小卡。

31.緞帶。

32.美編圖紋紙

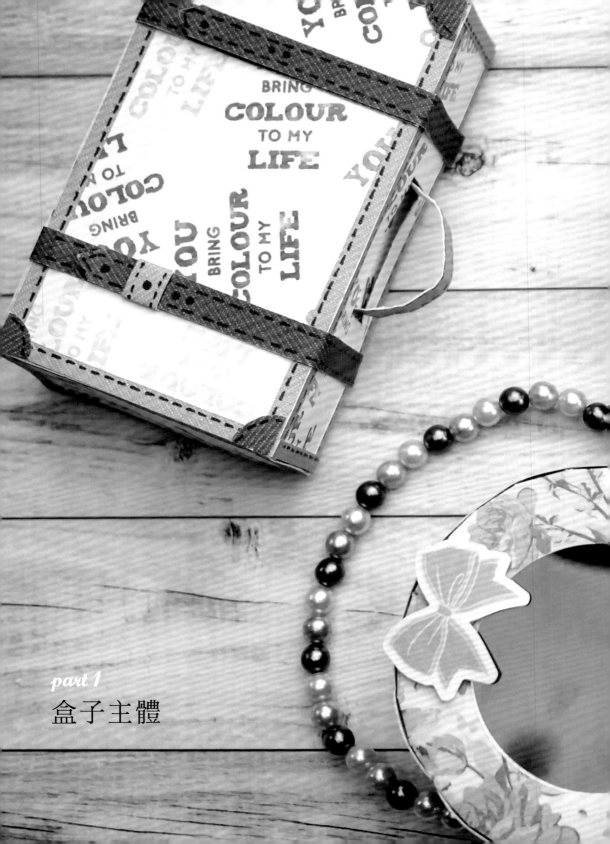

part 1
盒子主體

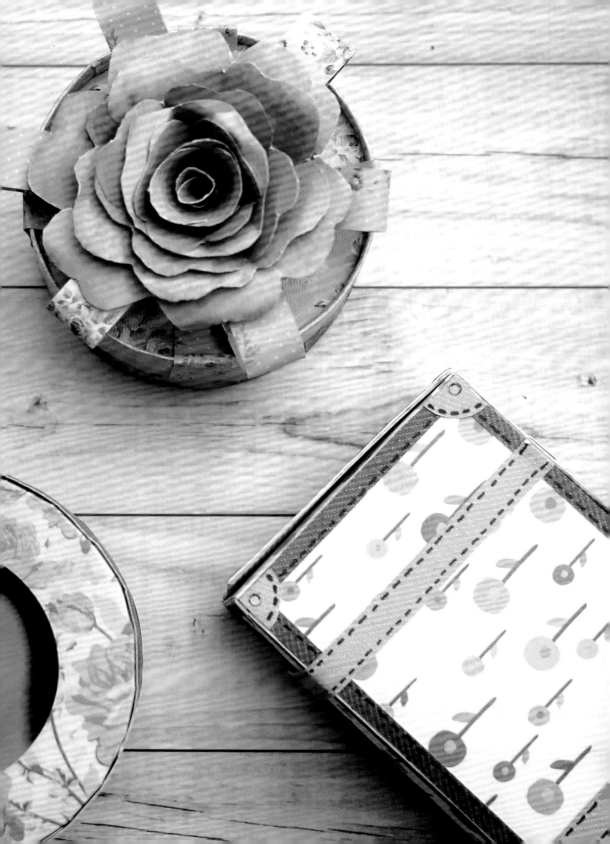

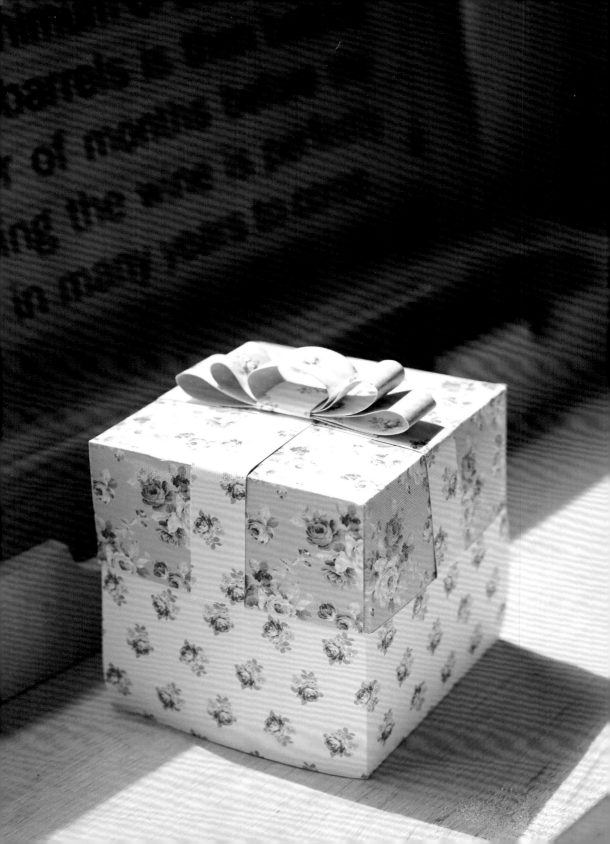

爆炸卡禮物盒

對應機關 >> 立體造型扣拉卡、對話框拉卡、手繪夾式小卡、
　　　　　扭轉雙層盒、雙拉卡

作品欣賞

工　具 長尺、自動筆、橡皮擦、美工刀、
　　　 摺線棒、雙面膠、剪刀、珠筆
材　料 美編紙
尺寸表 P128

1　選用雙面美編紙。

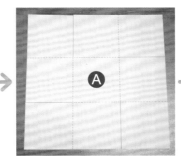

2　製作盒身，先繪製A尺
　寸表。

3　虛線壓紋。

4　紅線裁切。

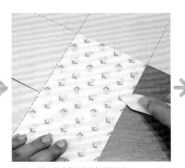

5　使用摺線棒壓線。

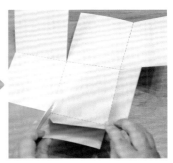

6　將剛剛壓線的部分摺
　起，變立體狀。

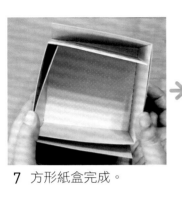

7 方形紙盒完成。

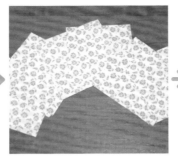

8 準備裝飾用內襯美編紙 9.5cmX9.5cm共9張。

9 使用雙面膠將四邊都貼 滿。

10 貼上。

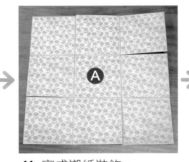

11 完成襯紙裝飾。

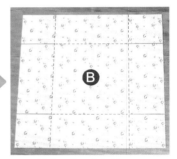

12 製作B版型盒蓋。

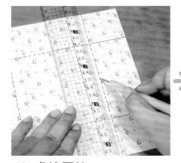

13 虛線壓紋。

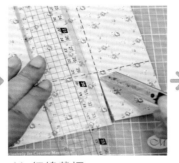

14 紅線裁切。

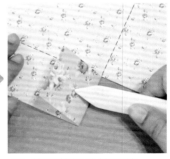

15 使用著摺線棒壓線。

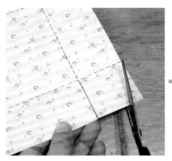

16 將準備黏合的4個角先剪出斜邊。

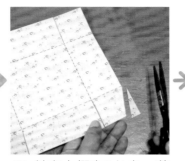

17 斜度大概在1/4處，剪掉一個直角三角形。

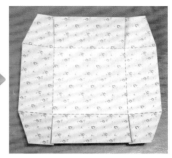

18 完成4個角的剪裁。

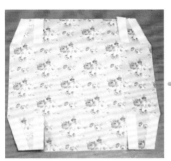

19 選擇面向外面的花紋，在4個角貼上雙面膠。

20 建議將膠貼滿，這樣蓋子黏合後才不會產生黏貼處的紙張外翹。

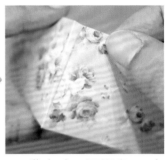

21 黏合時，可預留0.2左右寬度，保留一點縫隙，蓋子與盒身做組合時才不至於太緊繃。

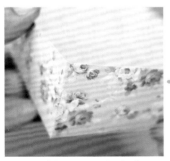

22 完成蓋子四個角的黏合。

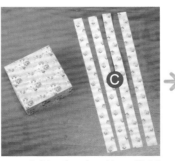

23 準備C版型，使用美編紙製做蝴蝶結裝飾。

24 先將2條裁好尺寸的美編紙貼滿雙面膠。

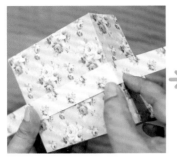

25 緞帶裝飾在蓋子上，轉角處可摺出直角線再繼續貼上。

26 多餘的部分向內摺入。

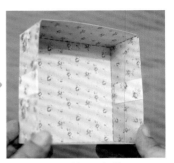

27 將紙條伏貼完整，另一條相同貼法呈十字型。

28 製作蝴蝶結需要較長的紙條，所以可以先將2條裁好的紙條接合。

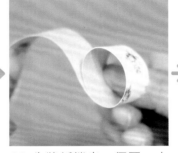

29 先將紙捲出一個圈，大小大概一個拇指寬度，用拇指與食指捏緊。

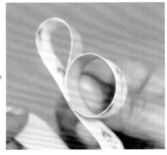

30 在圈圈下方處做出∞循環，用拇指與食指捏住固定紙條。

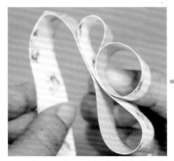

31 接下來一樣的動作摺法這次∞要比第二層大一點。

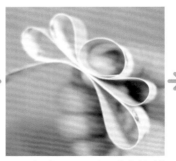

32 完成三層已經看出蝴蝶結的形狀，將多餘的紙條剪掉。

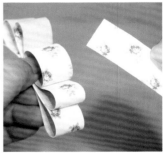

33 利用剪下的紙條做固定黏合用。

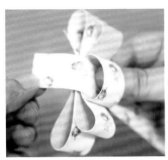 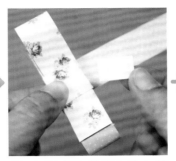 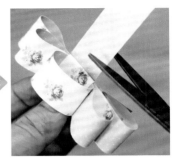

34 將剪下的紙條穿過圈 圈，蝴蝶結還是要捏 緊。

35 在固定的紙條上貼上雙 面膠，黏合。

36 將多餘的紙條剪掉。

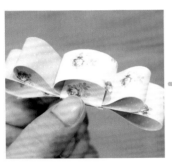 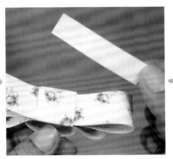 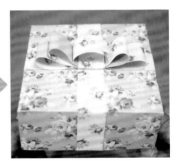

37 蝴蝶結完成。

38 最後將蝴蝶結黏到蓋子 上。

39 蓋子完成。

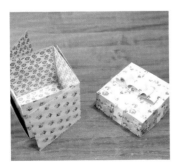

40 將盒身與蓋子組合。

完成

 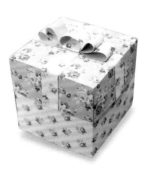

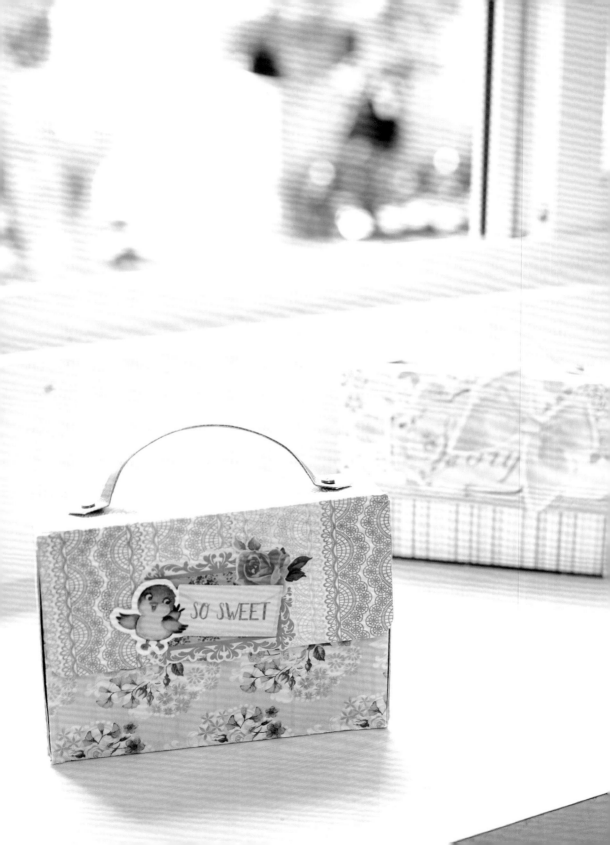

珍愛手提箱

對應機關 >> 經文摺、瀑布卡、雙拉卡、Pop Up! 訊息小禮物、
Pop Up! 立體愛心、拼貼拍立得、斜拉百葉窗

作品欣賞

工 具 ▶ 長尺、自動筆、橡皮擦、美工刀、剪刀、珠筆、圓角器、
摺線棒、雙面膠、尖嘴鉗、尖錐、珍珠板、圓形打孔器

材 料 ▶ 美編紙、雙腳釘、磁扣

尺寸表 ▶ P130

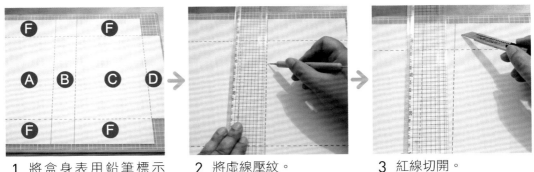

1 將盒身表用鉛筆標示好。

2 將虛線壓紋。

3 紅線切開。

4 完成摺痕。

5 剪斜角。

6 使用圓角器,打在內側上方2端。

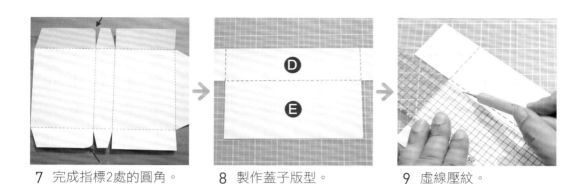

7 完成指標2處的圓角。

8 製作蓋子版型。

9 虛線壓紋。

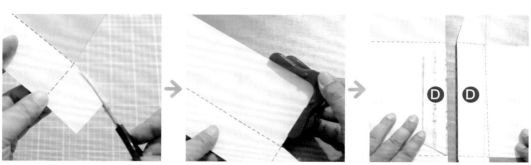

10 剪斜角。

11 使用圓角器將上方2端
　　裁剪。

12 將盒身和蓋子黏合。

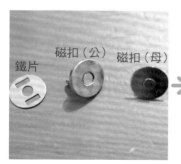

鐵片　　磁扣（公）　磁扣（母）

13 使用磁扣。

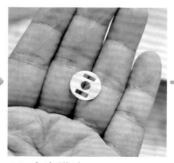

14 拿出鐵片。

15 將鐵片放在盒蓋的位
　　置，標記出記號。

16 割開標記的位置。

17 將磁扣暫時放置切口位置。

18 在磁扣鐵片上使用水性筆塗上顏色。

19 將蓋子闔上，輕輕用拇指壓在磁口上方。

20 這樣剛剛的水性筆顏料就會拓印在盒子上。

21 這樣就知道盒身磁扣的相對位置，就可以進行安裝動作。〔可參考42~44步驟〕

22 首先安裝盒身的部分就好

23 接著將盒身的小耳朵做黏合。

24 小耳朵黏合後的完成圖。

25 使用 J 版型做提把部分。

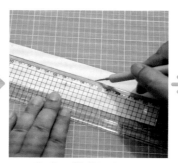

26 分成三等份壓紋。

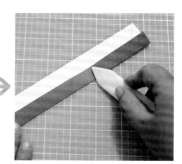

27 三等份摺法。

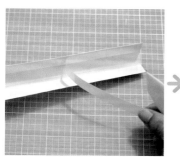

28 使用雙面膠黏合。

29 黏合後可使用摺線棒協助壓合。

30 再使用圓棒刮出手把的弧度。

31 畫上虛線仿皮革。

32 兩端剪出箭頭造型。

33 將兩端摺翹。

34 使用尖錐穿洞。

35 將提把在盒子安裝的位置做上記號。

36 用尖錐在記號處打洞。

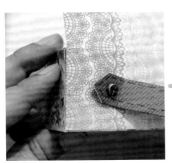

37 安裝雙腳釘。

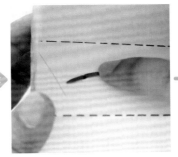

38 固定雙腳釘。

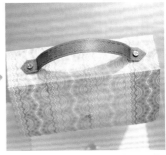

39 安裝好兩邊的雙腳釘後，手提把就完成了。

40 裝飾內部襯紙，將襯紙裁切好依照對照表貼上。

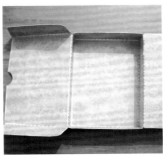

41 完成內部裝飾。

42 蓋子上的磁扣安裝，因為被襯紙擋住切口，所以將原先預留處裁開。

43 記得鐵片一定要裝上。

44 將2端向外壓平,就完成了。

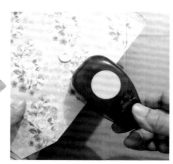

45 最後在盒子開口處上打出一個半圓。

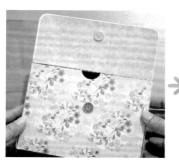

46 半圓位置,將手指勾入即可方便打開紙盒。

完成

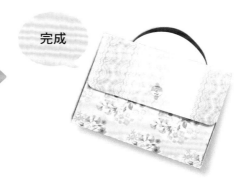

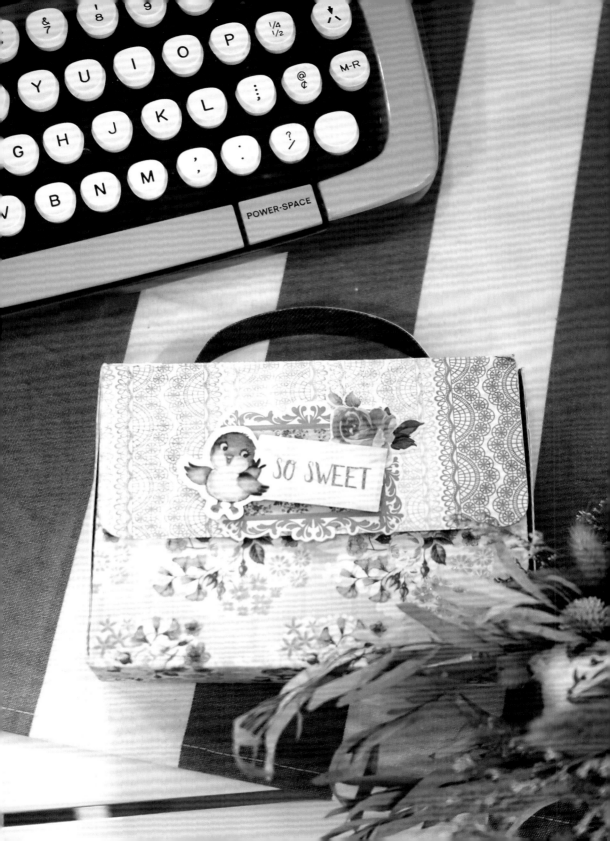

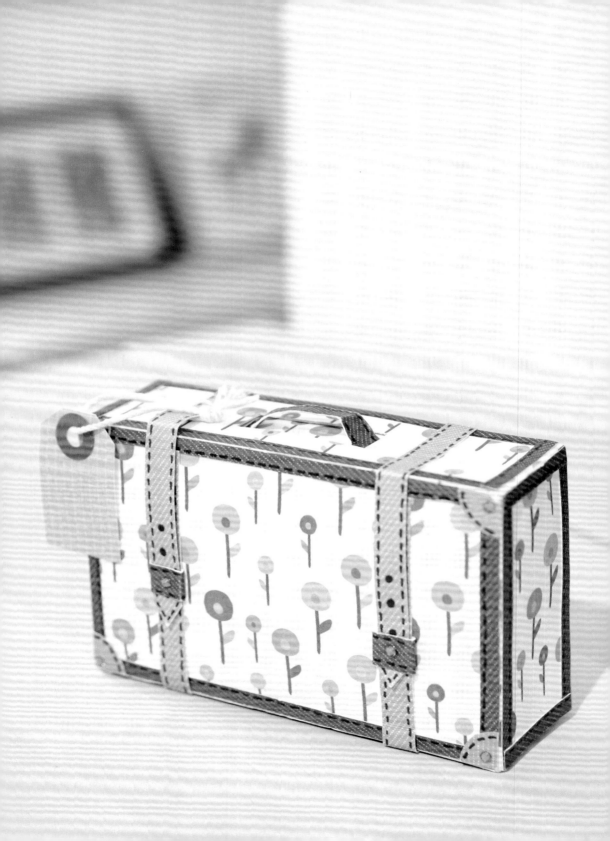

記憶旅行箱

對應機關 >> 經文摺、瀑布卡、雙拉卡、拼貼拍立得、
　　　　　 賽璐璐收納袋

作品欣賞

工　具▶ 長尺、自動筆、橡皮擦、美工刀、剪刀、珠筆、
　　　　摺線棒、雙面膠、尖錐、珍珠板、圓形打孔器

材　料▶ 美編紙、雙腳釘

尺寸表▶ P132

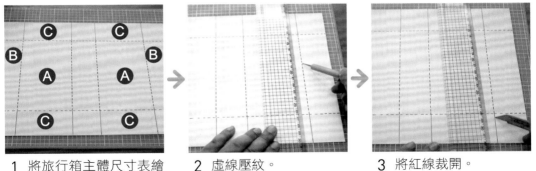

1　將旅行箱主體尺寸表繪
　 製在美編紙上。

2　虛線壓紋。

3　將紅線裁開。

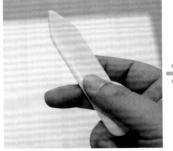

4　使用折線棒作壓紋。

5　將剛剛壓紋的部分摺
　 起。

6　虛線處摺起完成。

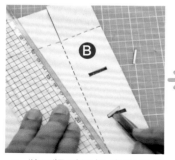

7 將B版型預設的開口裁切掉。

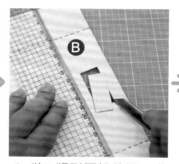

8 將B版型預設的開口裁切掉。

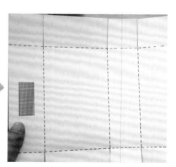

9 完成2邊的切口。

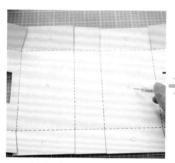

10 將旅行箱內頁尺寸標記在美編紙上。

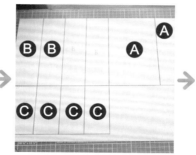

11 先將主體與內襯的對應貼合處標記相同英文。

12 將內襯裁切好備用。

13 裁切後可使用雙面膠或白膠做黏貼。

14 將裝飾用的邊條畫上仿皮革車線虛線。

15 裝飾在旅行箱用的皮帶,將一端剪成箭頭形狀。

16 可以使用打洞機或10元硬幣。

17 裁出2個圓。

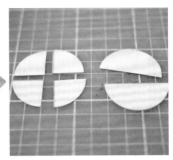

18 將2個圓分別做十字與一字的裁切。

19 將裁切一半的與手把相頭尾結合。

20 完成把手。

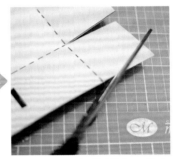

21 將黏合處剪斜邊,黏合時可以美化邊角避免紙張突出。

22 將摺起的角黏上雙面膠或白膠。

23 撕膠。

24 黏合。

25 （外盒）完成組合。

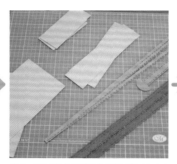

26 準備好所有裝飾的材料。

27 安裝裝手把。

28 按照對應的位置將內頁貼上。

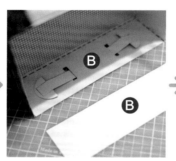

29 提把處要留意可黏合的範圍，不可黏住提把。

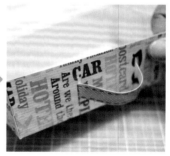

30 黏合正確，提把可拉起縮放。

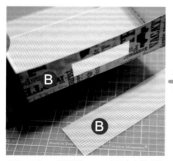

31 另一端開口，可以先將內頁紙張壓在開口處下方。

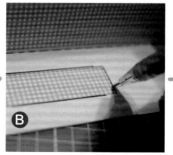

32 再用鉛筆描繪開口位置。

33 裁掉缺口，上雙面膠或白膠做黏合。

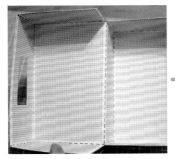

34 內頁裝飾完成。

35 裝飾邊條。

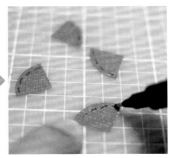

36 裝飾旅行箱角邊。

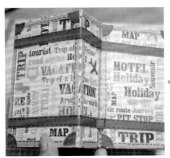

37 第一段貼盒身正面到合身背面，第二段由盒身上方提帶處連接到盒身正面。

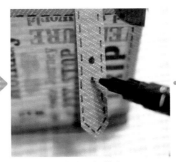

38 手繪裝飾皮帶扣環。

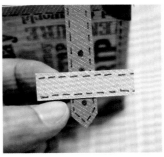

39 增加皮帶環會更有立體效果。

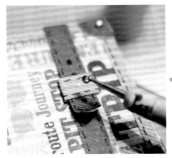

40 可以使用白膠黏上水鑽裝飾點綴後讓旅行箱更具精緻度。

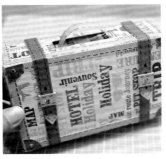

41 旅行箱主盒完成。

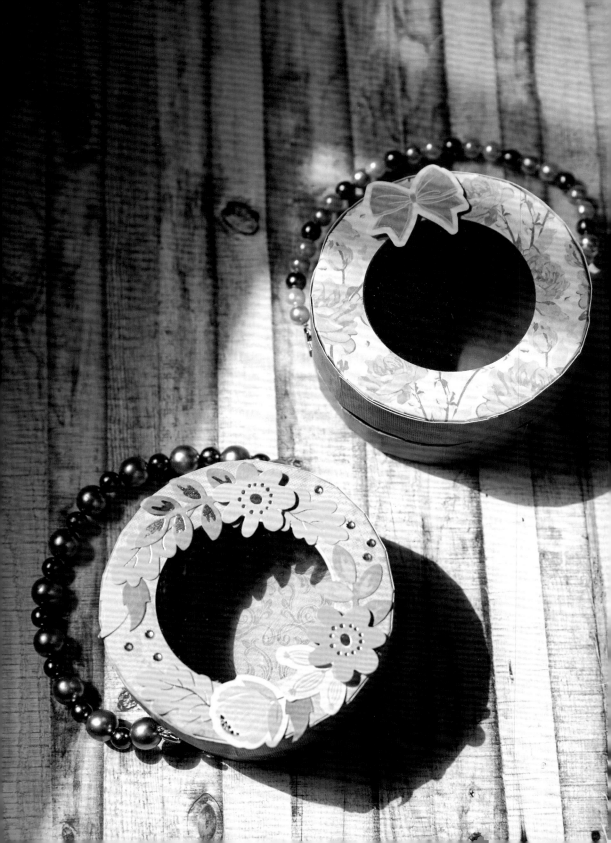

珍珠手提箱

對應機關 >> 雙腳釘連環相

作品欣賞

工 具 ▸ 長尺、美工刀、剪刀、珠筆、摺線棒、雙面膠、白膠、
圓規、切圓器、小夾子、剪鉗、尖嘴鉗、尖錐

材 料 ▸ 美編紙、雙腳釘、油珠、細鐵絲、透明片、裝飾圖卡

尺寸表 ▸ P134

1 繪製A版型，第一個外圓半徑6cm。

2 將步驟1直接畫在美術紙上。

3 第二內圈，圓半徑5cm。

4 步驟3對準第一個圓的中心點，畫出第二個內圓。

5 第三內圈，圓半徑3cm。

6 步驟5對準第一個圓的中心點，畫出第三個內圓。

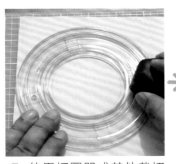

7　使用切圓器或其他裁切工具將大圓裁下。

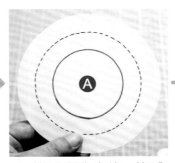

8　第2內圈為虛線，第3內圈為紅線。

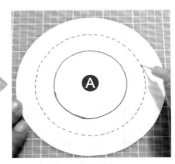

9　虛線圓先壓紋。

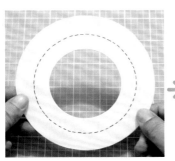

10　紅線圓裁切掉。

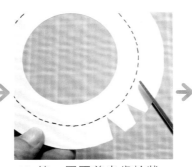

11　第一層圓剪出齒輪狀，間隔寬度約1~1.5cm。

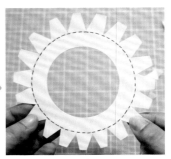

12　完成外圍齒輪。

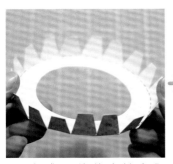

13　完成12後將齒輪向內摺。

14　準備B版型，蓋子外圈邊條。

15　將虛線壓紋。

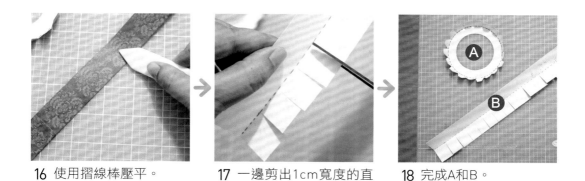

16 使用摺線棒壓平。

17 一邊剪出1cm寬度的直線。

18 完成A和B。

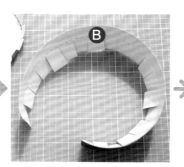

19 可稍微用圓棒彎曲將紙刮出弧度。

20 讓邊條呈現弧度後,方便黏合時更服貼。

21 開始上膠,可以從剪裁過的這一面先塗滿膠。

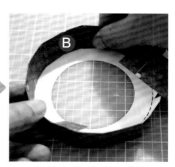

22 再將為剪裁的部分也塗滿膠。

23 剪裁過的朝內,將A齒輪包覆住的方式黏合。

24 順著方向控制圓的大小慢慢包覆轉向黏合。

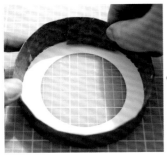

25 包覆用的邊條不要過長，避免增加不必要的厚度而影響紙盒密度。

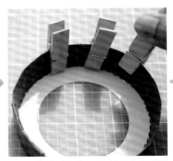

26 黏合完後可以用夾子稍做固定。

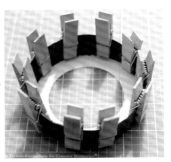

27 大約20分鐘後白膠全乾，除了將紙黏合也會產生硬度。

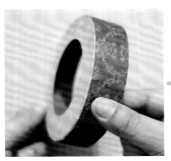

28 拿掉夾子後，完美的蓋子就完成了。

29 接著畫出C和D底盒的尺寸。

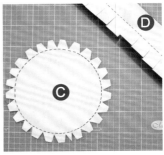

30 做法與A和B相同。

31 完成底盒。

32 接著繪製出E和F內夾層的尺寸。

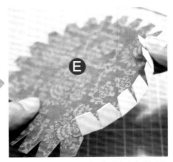

33 內夾層E的齒輪紙的圖紋是向內。

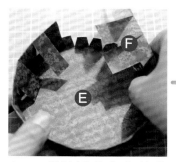

34 一樣將邊條與齒輪黏合。

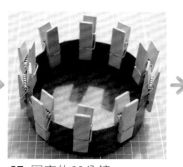

35 固定約20分鐘。

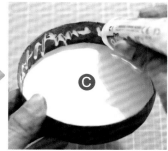

36 在C底盒邊緣塗上白膠。

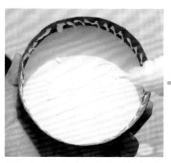

37 盒底的部分也塗上白膠。

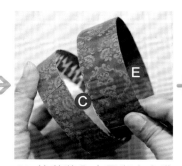

38 接著將內夾層與底盒黏合。

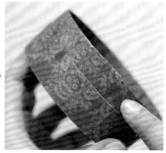

39 注意底盒與內夾層盒接縫處轉至同一個方向，再向下壓緊固定黏合。

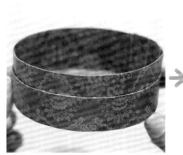

40 固定後放置10~20分鐘。

41 接著裁出G盒蓋內襯的尺吋。

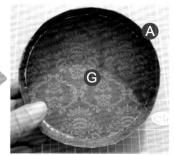

42 先放置盒蓋內。

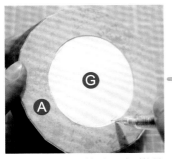

43 翻面將盒蓋的內框描繪在內襯紙上。

44 確定描繪好的框線。

45 裁下。

46 繪製H透明片的尺寸時裁下。

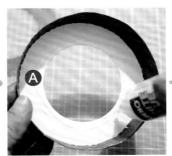

47 在盒蓋內靠近洞口處一圈都塗上一層薄薄的白膠。

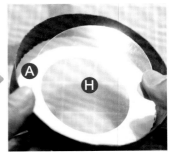

48 先將透明片黏上。

49 最後再將G內襯紙塗上白膠，並用摺線棒壓平四周確定已經黏牢。

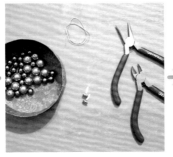

50 製作珍珠手提環，需要油珠與細鐵絲、尖嘴鉗、剪鉗、雙腳釘。

51 準備約30CM的鐵絲。

52 先在前端彎出一個小圈。

53 用尖嘴鉗固定圓圈。

54 另一隻手固定鐵絲開始轉動，讓鐵絲轉繞在圈圈下幾個圈。

55 在用尖嘴鉗稍微壓緊纏繞的部分。

56 完成鐵絲前端的部分。

57 接著就可以開始將油珠串入。

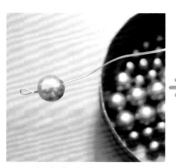

58 此時油珠會卡榫在固定的圈圈上。

59 結束串珠後，在鐵絲結尾處用相同的方法轉出一個圈，纏繞後固定。

60 最後將多餘的鐵絲利用剪鉗處理。

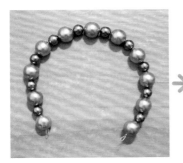

61 完成珍珠手提環。

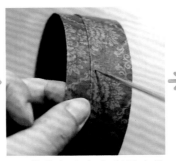

62 接著在盒身上利用尖錐穿洞。

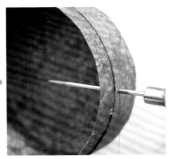

63 位置大概在盒子1/2處，不要在夾層處穿洞，蓋子會無法蓋上。

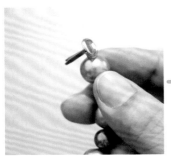

64 接著將雙腳釘穿過鐵絲圓圈。

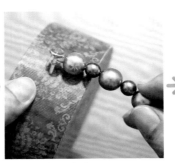

65 再穿過盒身洞口。

66 將雙腳釘固定。

67 再剪一小片相同花色的圖文紙。

68 黏牢；在雙腳釘上面遮住。

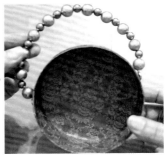

69 這樣就完成珍珠提環的安裝了。

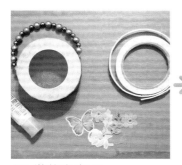

70 裝飾盒表面。

71 可以利用白膠黏上準備好的素材小卡。

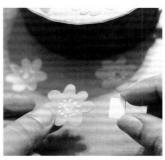

72 也可以運用泡棉增加素材的立體感。

73 最後加上壓克力鑽更可增添整體設計的質感。

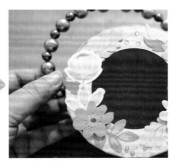

74 完成。

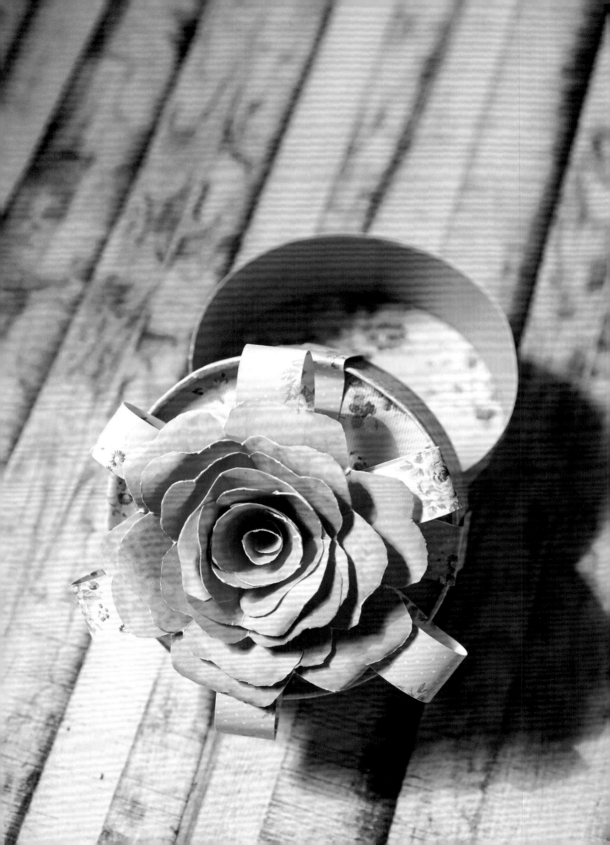

立體玫瑰園置物盒

對應機關 >> 風鈴相本

作品欣賞

工 具	長尺、美工刀、剪刀、珠筆、摺線棒、雙面膠、白膠、圓規、切圓器、小夾子、尖錐、珍珠板
材 料	美編紙、雙腳釘
尺寸表	P136

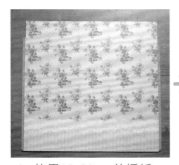

1 使用30x30cm美編紙。

2 使用雙面無酸美編紙。

3 繪製C版型在美編紙上裁下。

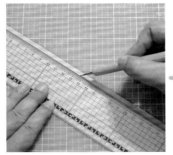

4 每隔0.5cm作虛線壓紋。

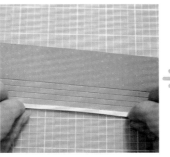

5 因為寬度只有0.5cm，建議壓紋後先用手工方式摺壓。

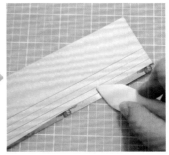

6 再使用摺線棒處裡加深壓紋。

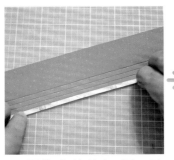

7 因為盒蓋共有5層，建
議一定要使用摺線棒才
能壓出平順的厚度。

8 最後一層加上雙面膠固
定黏合。

9 接著用拇指與食指的力
量摺壓，讓紙產生弧
度。

10 完成弧形。

11 接著繪製B版型盒身的
部分。

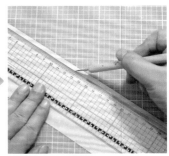

12 虛線壓紋，接著重複
5~9相同步驟完成盒身。

13 完成盒蓋和合身的邊
條。

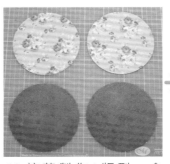

14 接著製作A版型，盒
面和盒底，繪製半徑
4.5cm的圓形4張。

15 將2張相黏合。

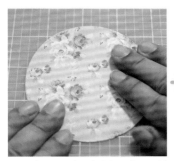

16 主要是加強紙硬度，所以也可以中間再夾一層厚紙板更佳。

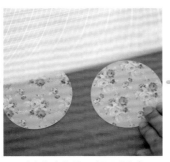

17 避免紙張不規則隆起，黏合後請直接壓在板子下或重物下，直到白膠全乾。

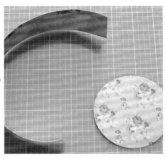

18 先製作盒身的部分。

19 將盒身邊條一端貼上雙面膠，厚度處不須黏貼到。

20 將圓底放進捲起的邊條內，開始調整大小，儘可能縮到最緊合的範圍。

21 確定後先夾上輔助夾固定。

22 接著撕掉雙面膠。

23 黏合。

24 翻到內面，將在外層的厚度處剪開。

25 剪開後慢慢將厚度處拉開。

26 拉至完全展開為止。

27 接著在最下方黏上等寬的雙面膠，其餘剪裁掉。

28 撕掉雙面膠，將紙張摺下黏合。

29 這樣就完成盒身邊條的部分。

30 接著在盒內厚度處上方塗上白膠。

31 將紙底壓入圈圈內，沒問題就會卡榫在厚紙上。

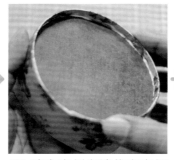

32 確定底紙與邊條有密切黏合，等白膠乾硬後就完成盒身的部分了。

33 接著可以開始製作蓋子的邊條，一樣先在前端貼上雙面膠。

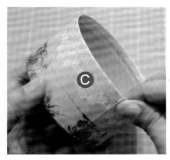

34 直接將盒蓋邊條圍繞在盒身上量需要的範圍。

35 用夾子固定後，一樣撕下預先黏好的雙面膠做黏合。

36 接著就與步驟24~28相同。

37 如果紙張接合處過長請加強黏合度，避免紙張翻起或翹起。

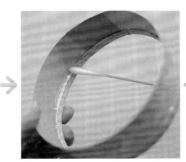

38 接著上白膠。

39 將圓面壓黏上。

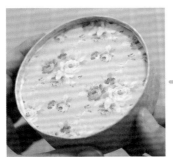

40 完成盒蓋。

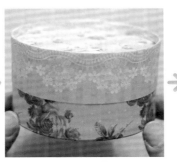

41 完成圓盒主體。

42 E版型玫瑰花。

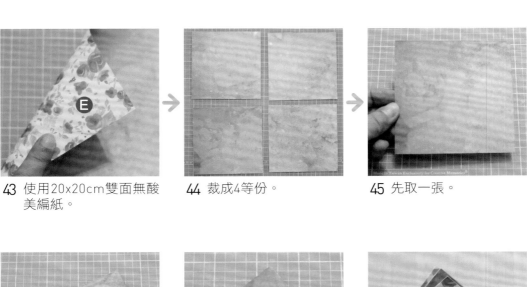

43 使用20x20cm雙面無酸
美編紙。

44 裁成4等份。

45 先取一張。

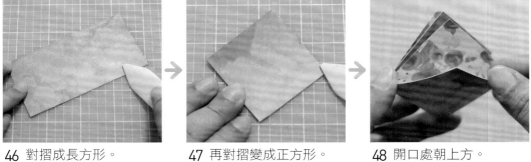

46 對摺成長方形。

47 再對摺變成正方形。

48 開口處朝上方。

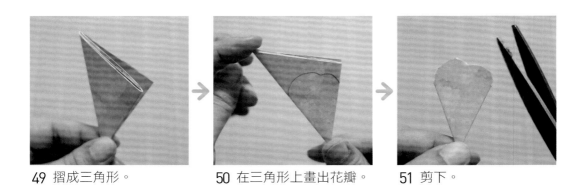

49 摺成三角形。

50 在三角形上畫出花瓣。

51 剪下。

52 尖尖的下方也要剪下。

53 打開紙張後會呈現花的型狀。

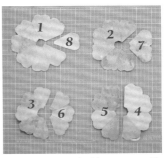

54 依照順序剪下1~4的花瓣，共會得到8片花瓣。

55 先從第一片最大的花瓣開始製作，首先在切口處塗上白膠。

56 接著與旁邊花瓣做黏合，呈現立體花的樣子。

57 接著製作第2片花瓣，做法都相同。

58 第3片花瓣。

59 第4片花瓣。

60 第5片花瓣。

61 第6片花瓣。

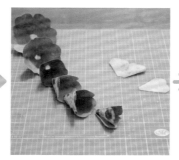

62 最後會剩下最後2小片。

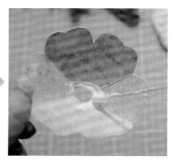

63 開始組合,依照順序, 先拿最大的第一朵,在 中間洞口處塗上白膠。

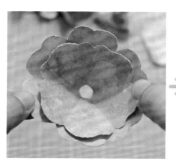

64 將第2朵壓上。

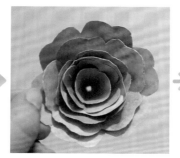

65 接下來就依序將3~6的 花朵用相同步驟組裝黏 合。

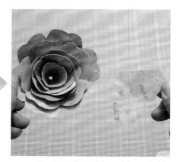

66 拿出剛剛剩下的2片花 瓣。

67 將花瓣捲起。

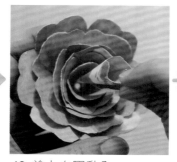

68 塗上白膠黏入。

69 最後一個花瓣可捲至最 小當花蕊,可先用白膠 固定後在黏入。

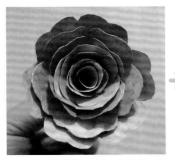

70 完成組裝，玫瑰花也成型了。

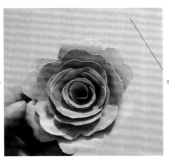

71 為了增添立體感，可利用細棒。

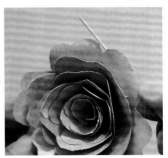

72 將花瓣向外捲曲。

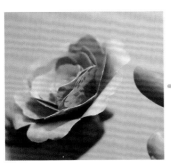

73 花瓣呈現弧度後，會讓玫瑰花看起來更自然生動。

74 最後等玫瑰花白膠全乾了以後，裁剪掉底部尖處。

75 白膠已經完全將花瓣都黏合了，所以直接裁剪也不會讓玫瑰花解體。

76 將玫瑰花底部剪至最平狀態，方便裝飾時黏合。

77 裝飾用蝴蝶結的紙緞帶D版型約1.5x25cm的紙條，其中2條先貼好雙面膠。

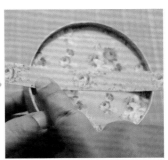

78 將貼好雙面膠的紙條平放在盒蓋上，平壓黏上。

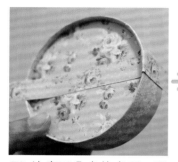

79 注意凹凸處的處理，跟著弧度貼合。

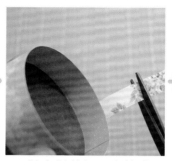

80 將多餘的部分直接裁剪掉。

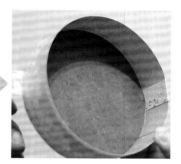

81 往內貼合。

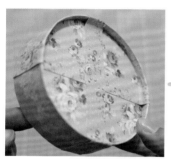

82 完成盒蓋緞帶裝飾。

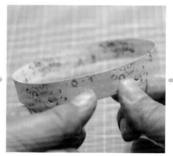

83 接著將另外3張紙條各自將頭尾兩端黏合，形成一個圈。

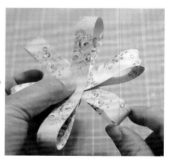

84 將3張重疊在一起，變成蝴蝶結的樣式。

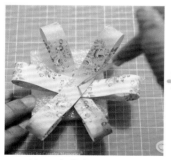

85 使用尖錐在中間穿洞。

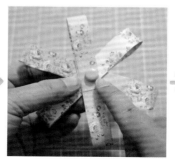

86 利用雙腳釘固定時圓面要朝下黏在盒蓋上，注意蝴蝶結的正反面。

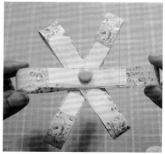

87 將蝴蝶結底，每條都貼上一小段雙面膠。

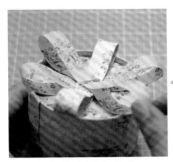

88 在盒蓋處置中貼上。

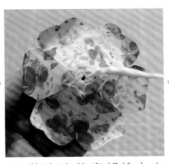

89 將玫瑰花底部塗上白膠。

90 直接與蝴蝶結黏合。

完成

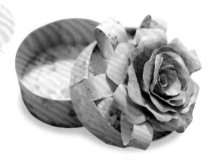

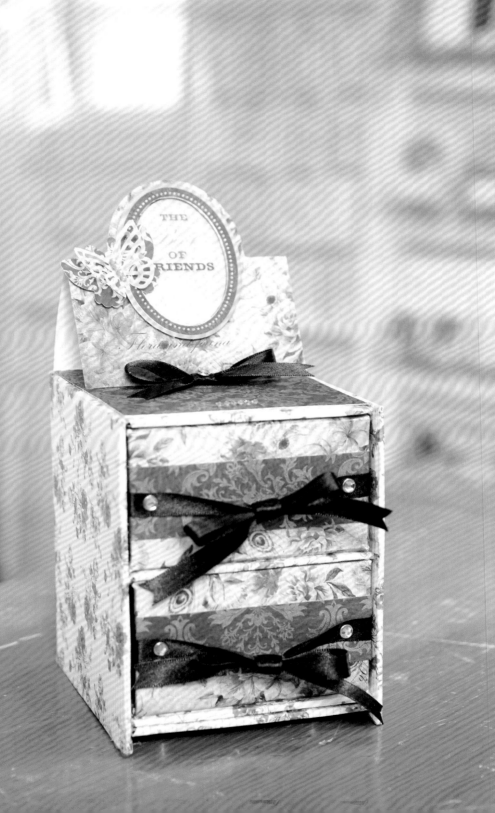

迷你梳妝台相簿盒

對應機關 >> 無

作品欣賞

工 具 ▶ 長尺、自動筆、橡皮擦、美工刀、剪刀、珠筆、摺線棒、
雙面膠、剪鉗、尖嘴鉗、熱熔膠、尖錐、珍珠板、造型打洞機

材 料 ▶ 美編紙、硬紙板、雙腳釘、水桶釘、緞帶

尺寸表 ▶ P138

1 使用A、B、C板型繪製
於硬紙板上裁切下來備
用。[請參考P139]

2 繪製A、B、C板型的外
衣襯紙。[請參考P138]

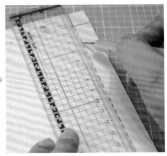

3 虛線壓紋。

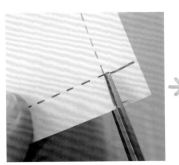

4 紅線裁切。

5 沿著紅線將直角剪裁成
斜角邊。

6 紅線與斜角裁切。

7 將外衣襯紙黏上雙面膠。

8 將A、B、C版型進行黏合。

9 外衣襯紙與紙板黏合後，可使用摺線板將邊緣厚度刮出。

10 接下來將A、B、C內襯紙依照尺吋切割好。

11 對照A、B、C位置黏合。

12 製作盒身底板，先依照G板型尺寸表繪製備料。[請參考P140]

13 虛線壓紋。

14 紅線裁切。

15 將直角剪裁成斜角邊。

16 上膠。

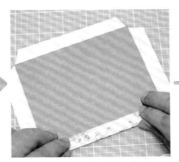

17 將G硬紙板與外衣襯紙
黏合。

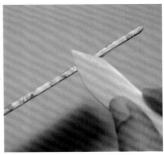

18 外衣襯紙與紙板黏合
後,可使用摺線板將邊
緣厚度刮出。

19 使用水桶釘。

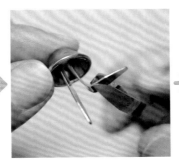

20 利用剪鉗先將水桶釘剪
出一道痕。

21 再利用尖嘴鉗前後扭
擺,即可輕鬆折斷水桶
釘的鐵片。

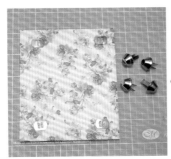

22 準備4個裁剪好的水桶
釘。

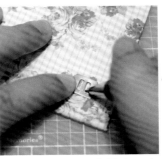

23 使用水桶釘的鐵片,在
要安裝的地方做上記
號。

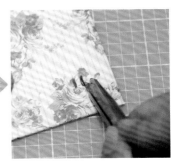

24 使用刀片將記號割穿。

25 將水桶釘安裝入切口處。

26 將鐵片放置水桶釘的鐵片上，使用鴨嘴鉗將鐵片往外坳出。

27 如太過不平整，可稍微利用重物敲平，不可過度用力腳釘會變形。

28 安裝完成後，準備G底板型內襯紙做黏合。

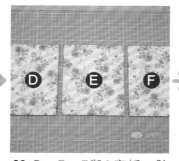

29 D、E、F與G底板，除了不需裝水桶釘外做法都相同可一起完成。

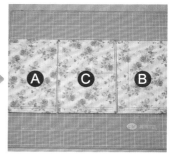

30 組合隔板前先繪畫記號線。[請參考P140]

31 使用熱熔槍上膠在G底板邊上。

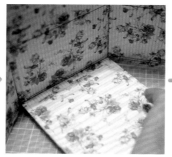

32 將G底板與C板做黏合。

33 再將G底板右長邊上膠。

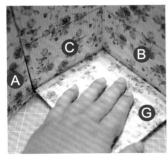

34 與B板做黏合，注意要與記號線對齊黏合。

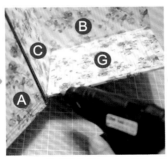

35 最後再進行G底板左側與A板做黏合，注意要與記號線對齊黏合。

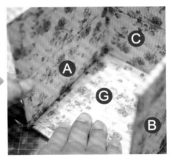

36 完成盒身底座安裝。

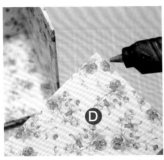

37 D、E、F版型相同任選一張做中間隔板，短邊先上膠與C背板黏合。

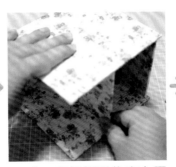

38 和G底板相同依序上膠黏合，注意要與記號線對齊黏合。

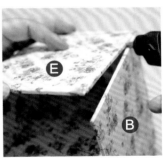

39 接下來黏合最上層。

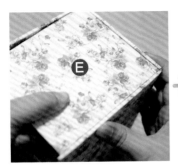

40 最上層因為沒有記號線可以對齊，所以要注意左右AB板的平衡。

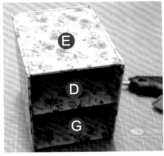

41 上層、中隔板、底座都黏合完成。

42 最後一個硬紙板面板上膠。

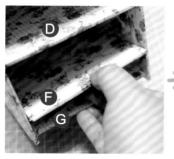

43 放置最下層與G底板黏
合，加強底座讓主體更
堅固。

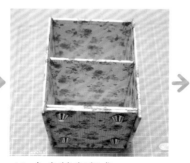

44 主盒基底完成。

45 將相簿板板型A、B、
C繪製於硬紙板裁下備
用。[請參考P141]

46 將外衣襯紙板型繪製於
美編紙上。

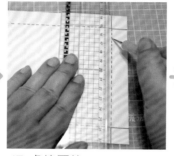

47 虛線壓紋。

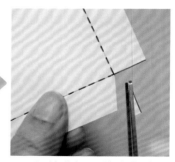

48 紅線裁切，將直角剪裁
成斜角邊。

49 將外衣襯紙黏上雙面
膠。

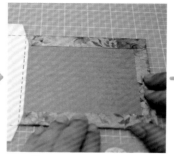

50 將A、B、C版型進行黏
合。

51 使用相簿D板型，外衣
裝飾襯紙，將襯紙對齊
置中。

52 將襯紙摺入內黏貼，完成裝飾。

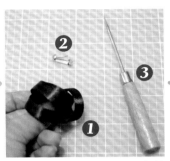

53 準備製作相簿拉環的材料，1緞帶2雙腳釘3尖錐。

54 用透明膠帶將緞帶黏牢在相簿C板上。

55 正面利用尖錐在緞帶與相本上直接穿洞。

56 安裝上造型雙腳釘做固定。

57 背面將雙腳釘確實壓平。

58 將相本正面安裝好的緞帶打成蝴蝶結。

59 修剪緞帶長度，小細節處可替作品加分。

60 剪一小段緞帶。

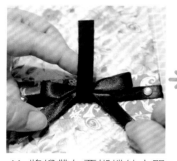

61 將緞帶包覆蝴蝶結中間打結處，讓整體更完美。

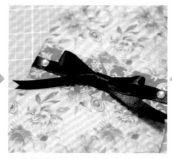

62 蝴蝶結拉環完成。

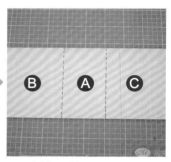

63 製作相簿內襯紙，將尺寸繪製於美編紙上。

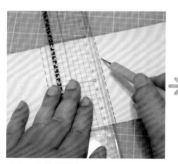

64 虛線壓紋。

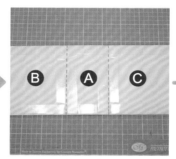

65 3個面個別上膠。

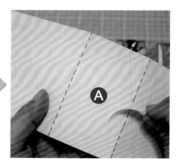

66 先將中間膠膜撕去，對齊貼上。

67 再將右邊膠膜撕去。

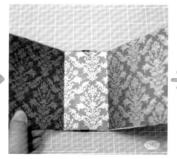

68 左右貼合時，不是平貼，是有點稍稍立起的貼合。

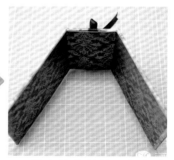

69 貼合後立著放，相本會呈現八字的形狀。

70 製作小卡支架。[請參考P142]

71 虛線壓紋。

72 左右2邊需分開上膠，一本需製作16張接片。

73 將0.5cm那面的膠膜撕掉。

74 靠著最邊邊的邊線置中黏上。

75 第2張接片相反貼，2張未黏的開口讓接片變成一組。

76 第3張黏的地方是覆蓋在第2張上，接下來都是相同黏法。

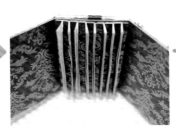

77 總共會有8組開口完成。

78 製作F小卡版型，一本相本為8張。

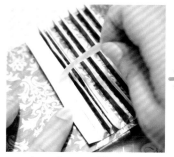

79 每一組開口搭配一張小
卡，先撕去一面膠膜。

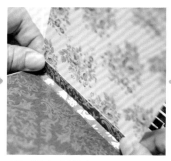

80 將小卡黏上。

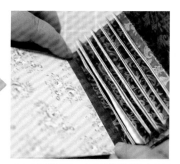

81 再將另一面膠膜撕去緊
貼住小卡。

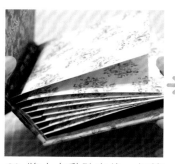

82 將小卡黏貼完後，相簿
就完成了。

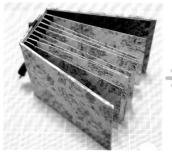

83 此作品需要2本相簿，
請用相同作法再製作一
本。

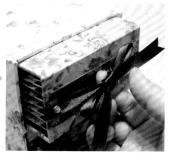

84 完成後就可將相簿收納
至櫃子中。

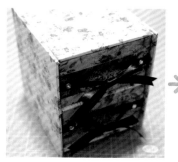

85 完成相簿櫃的部分。

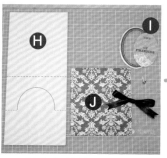

86 製作化妝鏡相片卡片，
將H版型尺寸繪製於美
編紙上備用。

87 虛線壓紋。

88 紅線裁切。

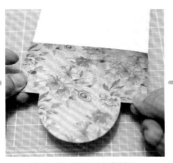

89 將紅線裁切後對摺。

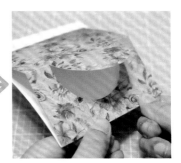

90 然後將卡片主體也對摺。

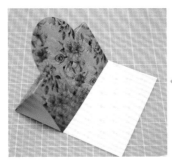

91 立起就完成化妝鏡卡片主體。

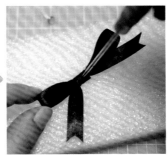

92 利用蝴蝶結做裝飾擋板用，先在蝴蝶結中間穿好洞。[請參考P143]

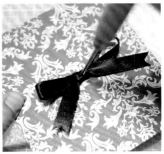

93 再將蝴蝶結和尖錐一起刺穿J襯紙置中的地方。

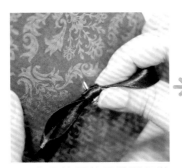

94 穿洞後再使用雙腳釘裝飾裝訂在一起。

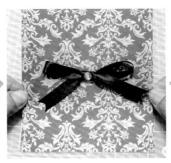

95 完成擋板部分。

96 將襯紙背面上膠與主體黏合。

97 貼上裝飾品。

98 增加立體效果，將泡棉剪為一小小段 ，照著圓型邊緣貼滿。

99 貼上做裝飾。

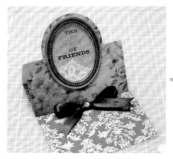

100 立體效果立刻呈現。

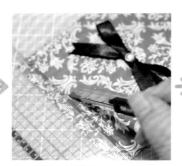

101 裁切卡榫缺口。

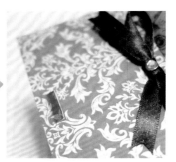

102 卡榫卡片用，不需再外摺。

103 平放時卡榫完成。

104 使用造型打洞機做裝飾小物。

105 先使用蝴蝶結造型打洞機。

106 再使用鏤空蝴蝶結打洞機搭配奶油紙，蝴蝶呈現半透明狀。

107 將簍空蝴蝶中間上膠，兩端翅膀摺起呈現立體狀。

108 將兩隻蝴蝶做黏合。

109 使用白膠。

110 黏上水鑽做點綴。

111 利用雙面膠與泡棉做搭配。

112 黏合在相框上。

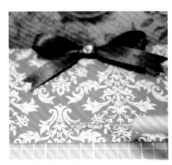

113 點綴卡片卡榫處。

114 完成後將卡片背面黏上膠。

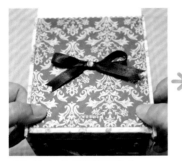

115 放上主體櫃子黏合。

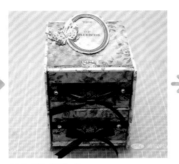

116 完成黏合。

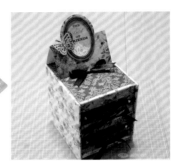

117 完成。

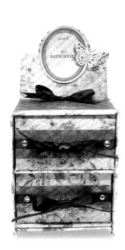

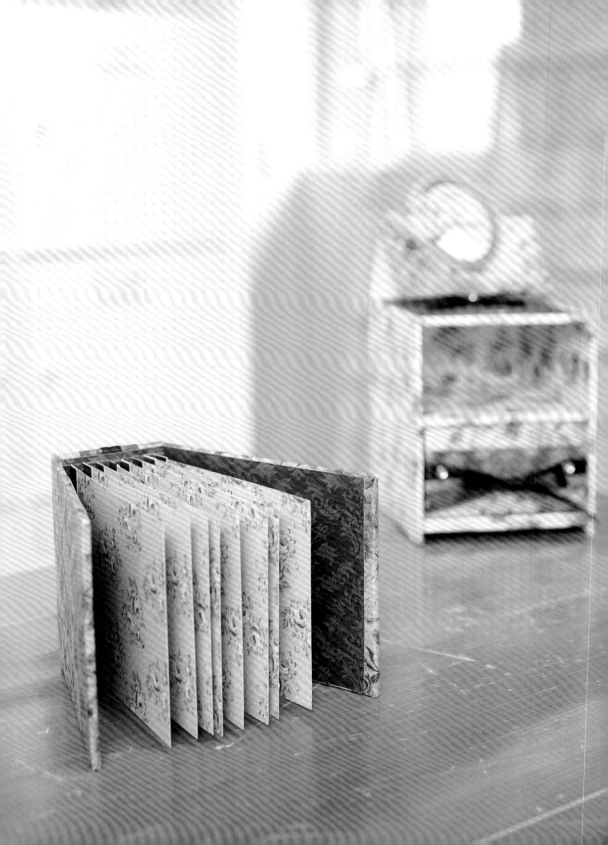

part 2
卡片機關

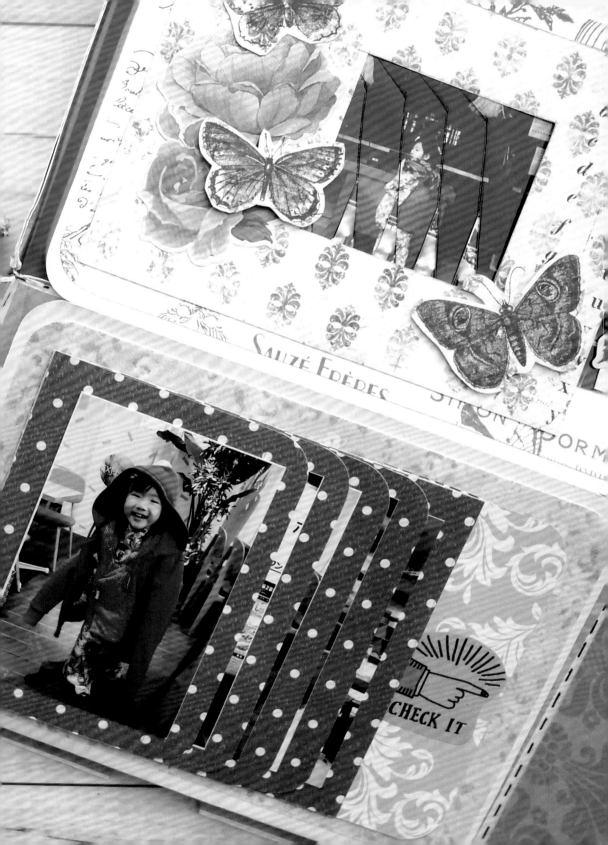

CHECK IT

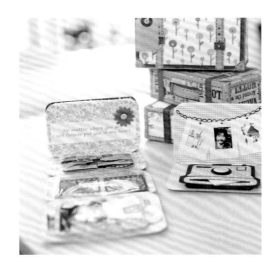

經文摺

對應主盒 >> 珍愛手提箱、記憶旅行箱

長尺、自動筆、橡皮擦、美工刀、剪刀、珠筆、摺線棒、雙面膠

美編紙、粉彩紙 (or A4 印表紙)

無

10.5cmX56cm

1 使用A4印表紙or粉彩紙都適合，將紙對摺裁切一半。

2 在裁切處用雙面膠將2端黏合。

3 可依照個人需求增加長度。

4 寬每7cm做記號。

5 將寬度壓紋。

6 使用摺線棒讓壓紋更服貼。

7　正反正反的將紙摺疊起來。

8　摺完會出現階梯一層一層的樣子。

9　將多餘的紙裁切掉。

10　使用圓角器將四角打邊。

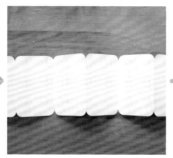

11　完成經文摺。

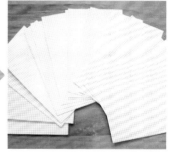

12　裝飾襯紙每張6.8cm x 10.3cm，裁切個人經文摺所需要的張數。

13　每張襯紙裁切好後，都要先將四角用圓角器處理過。

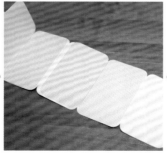

14　用雙面膠黏合，正反都要黏上襯紙，除了頭尾封面先不貼。

15　封面的襯紙要貼上可拉的緞帶，將準備好的緞帶放在封面襯紙上。

16 將緞帶寬度標記出來。

17 切割出有寬度的切口。

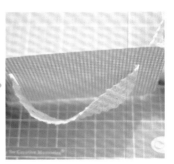

18 將緞帶穿入2端。

19 用膠帶固定。

20 將另一張封面壓在製作好的封面下。

21 直接用鉛筆透過裁切的切口做記號畫在下方的襯紙上。

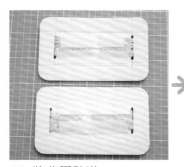

22 將背膠貼滿。

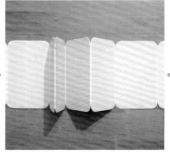

23 最後將雙封面貼上經文摺。

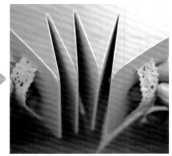

24 完成。

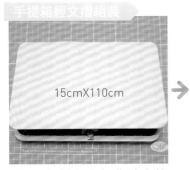

25 手提箱經文摺作法與旅行箱相同。

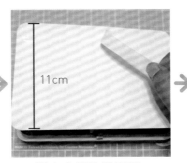

26 撕去底部的雙面膠。

27 壓到手提箱盒子裡與底相黏合。

28 再將上層膠撕去。

29 將經文摺底邊與盒身前蓋底線齊平。

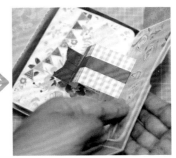

30 然後黏上。

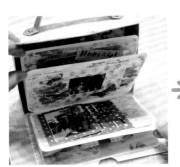

31 完成經文摺與手提箱組合。

32 最後將裝飾小卡黏上封面遮住磁扣的位置。

完成

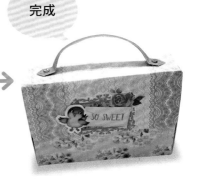

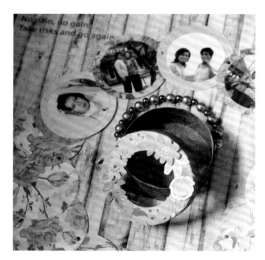

雙腳釘連環相本

對應主盒 >> 珍珠手提箱

圓規、切圓器、雙面膠、尖錐、珍珠板

美編紙、雙腳釘

無

1 準備所需要的工具。

2 圓卡的半徑為4.5cm，張數可自訂，建議使用雙面美編卡紙。

3 在圓卡下方墊上珍珠搓板。

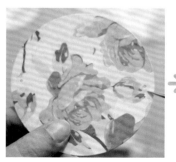

4 在約邊緣往內0.3cm的地方使用尖錐刺穿。

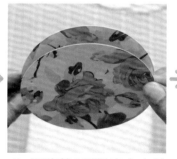

5 再將第2張對齊大小放在下方。

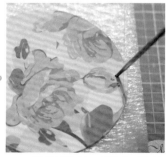

6 照剛剛第1張穿好的洞，當模板刺穿第2張下方的紙。

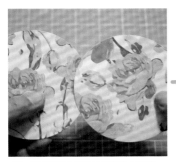
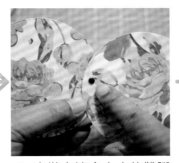
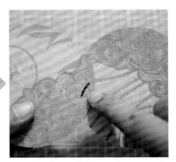

7 將2張穿洞的部分重疊。

8 安裝上適合大小的雙腳釘

9 注意下方雙腳釘不可突出圓紙的外圍。

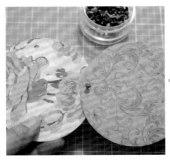
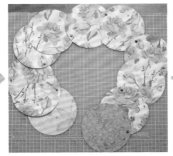
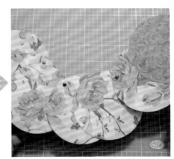

10 依序連接下去，接到自己需要的長度即可。

11 展示連環相本效果。

12 完成

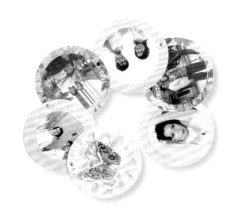

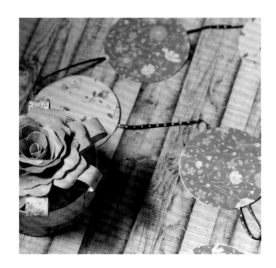

風鈴相本

對應主盒 >> 玫瑰園相片盒

工 具 圓規、切圓器、雙面膠
材 料 美編紙、緞帶、裝飾圖卡
尺寸表 無

1 準備半徑3.5cm的圓卡，與細長的緞帶。

2 將緞帶留前端一個圈圈，再使用透明膠帶固定黏合在圓卡上，這樣懸掛時就可使用。

3 接著使用雙面膠將圓卡外圍上滿。

4 貼合上另一張圓卡。

5 接著請以一個圓卡的直徑為一下張小卡黏貼的間距。

6 確定間距後，將下一張小卡固定，然後重複2~4的步驟，直到結束。

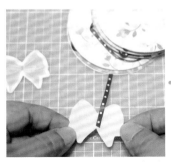 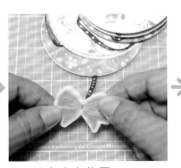 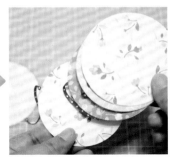

7 最後在尾端下方貼上小
　 圖卡做裝飾。

8 固定小卡位置。

9 完成後依順序將圓卡收
　 齊。

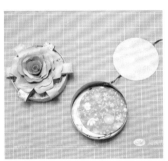

10 放入玫瑰相簿就完成
　 了。

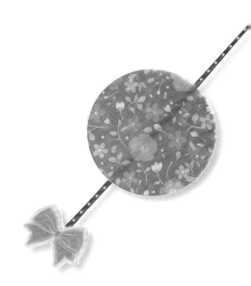

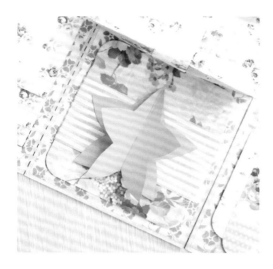

立體造型扣拉卡

對應主盒 >> 爆炸卡禮物盒

長尺、自動筆、橡皮擦、美工刀、
剪刀、珠筆、摺線棒、雙面膠

美編紙、粉彩紙

無

1　準備約7x7cm的粉彩紙
　　對摺。

2　畫出半個星星形狀。

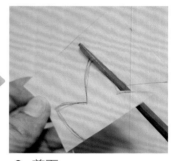

3　剪下。

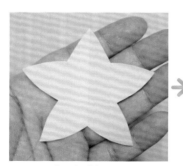

4　得到一個對稱的星星。

5　將裁剪好的星星當成版
　　型描繪在另一張對摺好
　　的紙上。

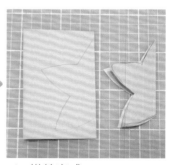

6　描繪完成。

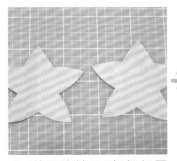

7　剪下後就得到2個相同尺寸的星星了。

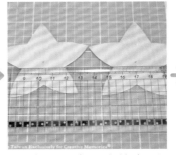

8　在星星中間直線處1/2做記號。

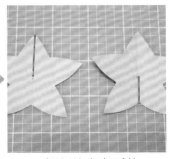

9　一個紅線向上延伸，一個向下延伸，然後將紅線裁剪開。

10　準備寬9cm長度可自訂，需先在紙上量出9x9cm的正方形。

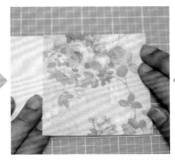

11　開始正反正反的對摺（可參考經文摺法）。

12　紙張長度不夠時就做接合就可以了。

13　準備4x18cm的美邊紙製作腰帶。

14　將方形經文摺置中，將腰帶所需的寬度摺出摺痕。

15　2端腰帶向內摺入。

16 確定位置後，將腰帶中間段黏上膠與經文摺相黏合。

17 拿出剛剛做的星星，黏上細雙面膠。

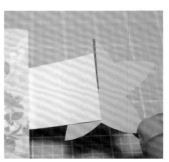

18 與腰帶黏合。

19 要特別注意2端星星與腰帶黏合時高度要相同。

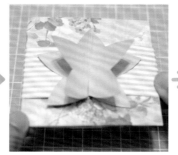

20 然後將星星上下開口交錯崁在一起。

21 再稍微使用圓角器美編一下。

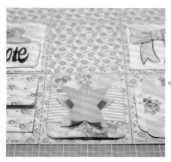

22 貼上大禮物盒，星星的立體扣拉環就完成了合。

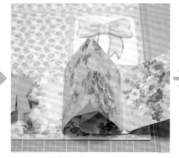

23 展開時的完成圖。

24 愛心作法也是相同的。

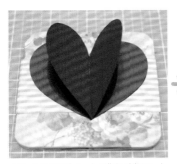

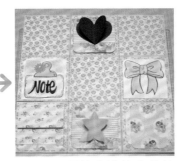

25 展示愛心立體扣機關小
卡。

26 展示置於大禮物盒的效
果。

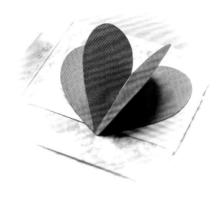

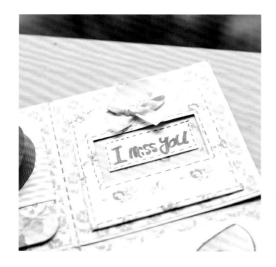

對話框拉卡

對應主盒 >> 爆炸卡禮物盒

長尺、自動筆、橡皮擦、美工刀、剪刀、珠筆、摺線棒、雙面膠

美編紙、蝴蝶結

P144

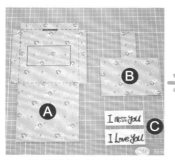

1　將版型繪製於美編紙上裁下備用。

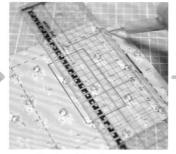

2　將A版型虛線壓紋。

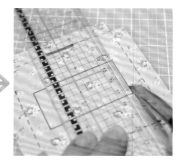

3　紅線處裁切。

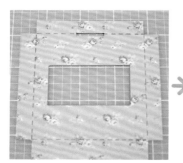

4　裁切完成對照圖。

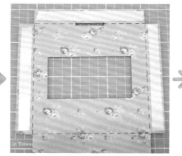

5　將3邊小耳多貼上雙面膠。

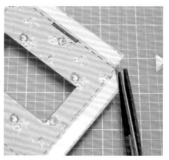

6　剪去斜角，黏貼時可必免露出多於紙張破壞卡片美感。

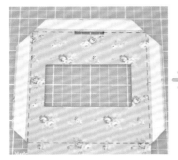

7 斜角完成圖。

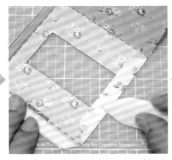

8 加深虛線壓紋，可使用摺線棒。

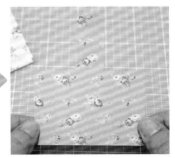

10 製作B拉卡。

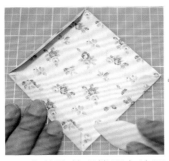

9 完整將整張機關卡片壓過一遍。

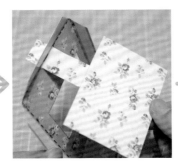

11 將B凸起紙片穿過A的裁切口。

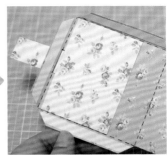

12 放平。

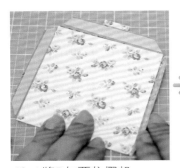

13 A將B包覆住摺起。

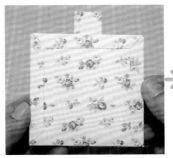

14 撕去3邊雙面膠黏合。

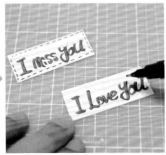

15 製作C文字小卡，可自型創作繪圖甚至上色。

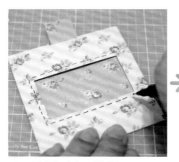

16 美編A封面外觀。

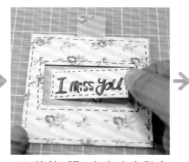

17 將第1張C文字小卡貼在A框框內的B拉卡上。

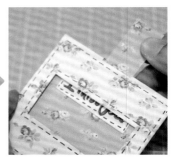

18 接著再將B小卡往上方拉動。

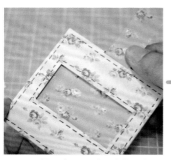

19 需拉到置頂無法拉才可以。

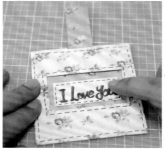

20 接下來再將第2張C文字小卡貼入A框框內的B拉卡。

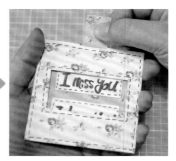

21 試試看是否可上下拉動改變不同文字小卡。

22 無誤後貼上緞帶裝飾。

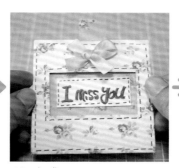

23 完成。

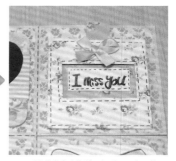

24 貼製大禮物盒內，完成。

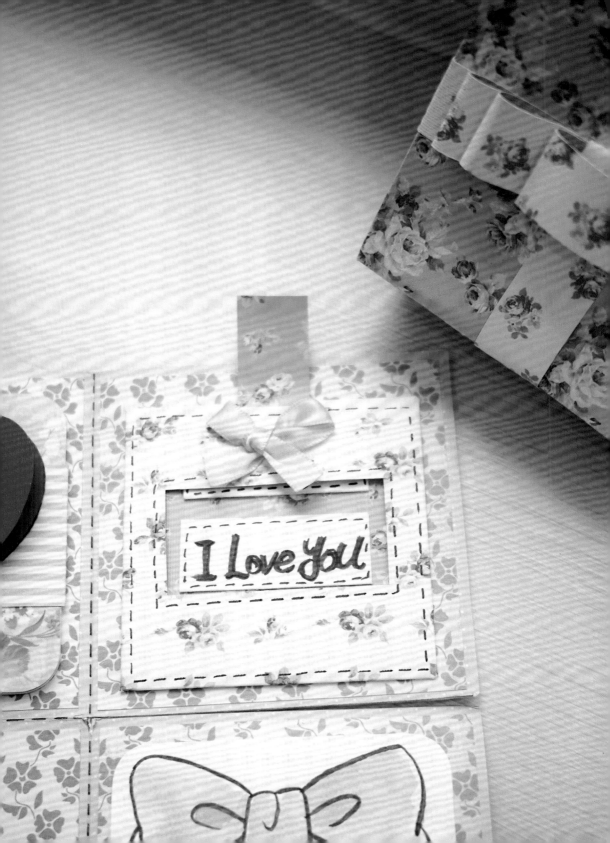

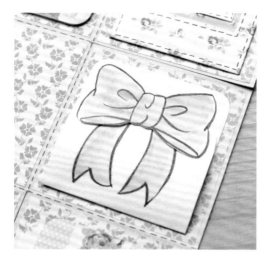

手繪夾式小卡

對應主盒 >> 爆炸卡禮物盒

長尺、自動筆、橡皮擦、美工刀、
剪刀、雙面膠

水彩紙、彩繪工具

無

1 示範大禮物盒尺寸，
 準備約8.5x15CM水彩
 紙。

2 先使用鉛筆構圖。

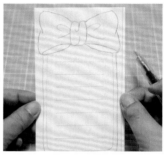

3 構圖要素上方需要一個
 主圖，例如蝴蝶結，花
 朵，相機的簡單主題。

4 將尾端紙向上摺起，約
 摺起在主圖上的1/2位
 置。

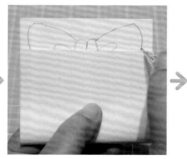

5 先將上摺起的位置做上
 記號。

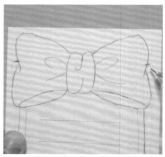

6 位置示意圖。

7 然後就可以開始上色，水彩，蠟筆，色筆，色鉛筆都很適合。

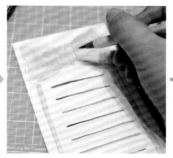

8 為了增加圖案鮮豔度，我使用水性毛筆做繪圖勾邊。

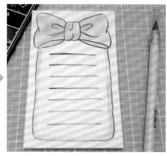

9 上色完成。

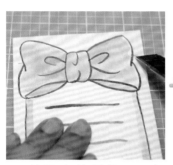

10 接下來使用美工刀切割。

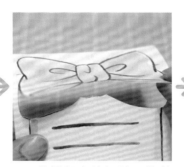

11 從摺起處的記號，將整個主圖1/2下方沿著繪畫的圖形輪廓裁切。

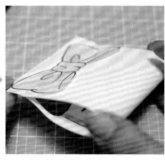

12 再將尾端的紙摺起，塞到主圖切割的下方。

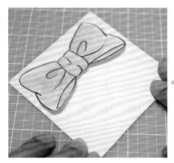

13 壓平，這時只會露出主圖的全貌。

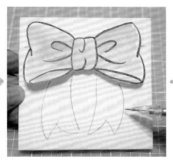

14 再直接延伸性創作，讓整個畫面沒有違和感。

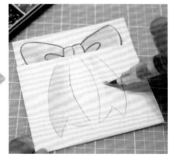

15 一樣上色。

16 一樣勾邊。

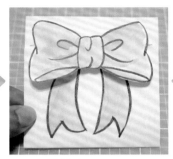

17 完美結合。

18 使用圓角器讓機關卡片
視覺上更加分效果。

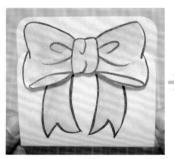

19 完成。

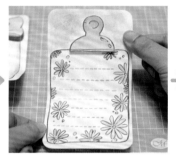

20 另一張展示圖。

21 可使用一些小裝飾品，
讓夾式小卡更生動活
潑。

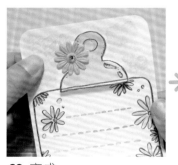

22 完成。

23 貼上大禮物盒內。

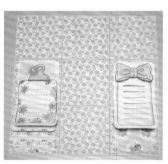

24 展示展開完成圖。

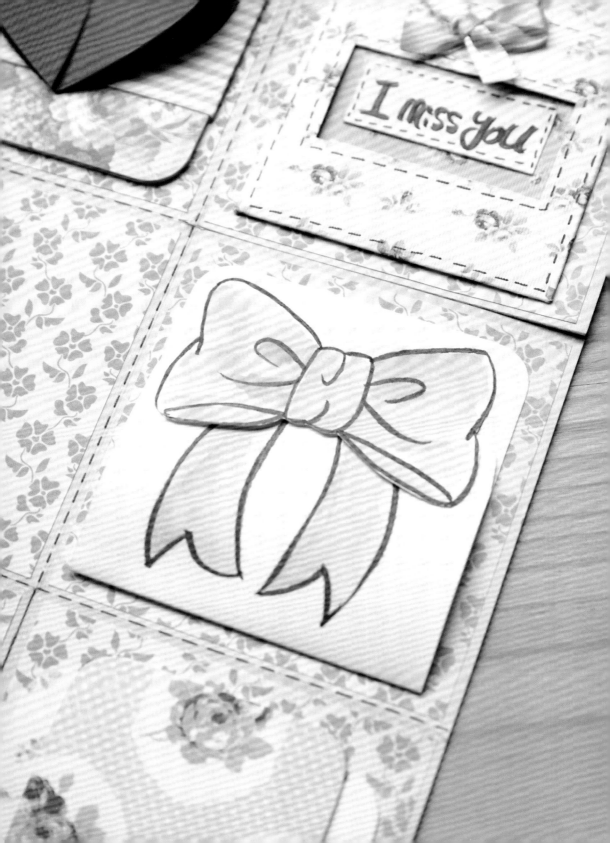

I miss you

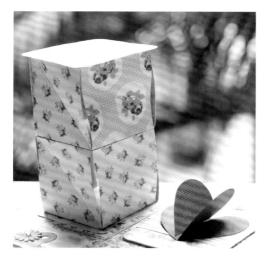

扭轉雙層盒

對應主盒 >> 爆炸卡禮物盒

長尺、自動筆、橡皮擦、美工刀、剪刀、珠筆、摺線棒、雙面膠

美編紙

P145

1 先將Ax2、Bx4、Cx2的板型繪製於美編紙上備用，需製作2個方盒。

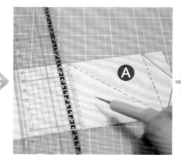

2 首先製作第一個扭轉盒，將A版型一張虛線壓紋。

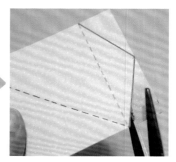

3 紅線裁切。

4 使用摺線棒加深壓紋。

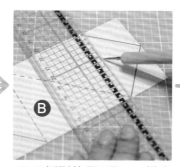

5 B板型使用2張，一樣先壓紋。

6 紅線裁切。

7 使用摺線棒加深壓紋。

8 置作業完成,進行黏貼組合,將A、B-1、B-2三角形處上雙面膠。

9 將B-1三角形虛線對齊A版型的中間方形右方位置黏上。

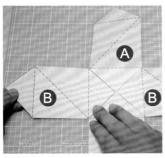

10 B-2相同方式於左邊黏上。

11 將A摺成空心方盒狀態,撕去三角形處的雙面膠黏合。

12 再將B-1摺起也將三角形的雙面膠撕去藏入A裡黏合。

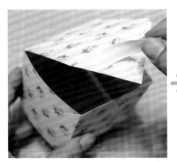

13 最後B-2也是相同作法。

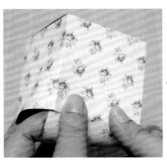

14 確定立體方盒成形並且都黏貼牢固。

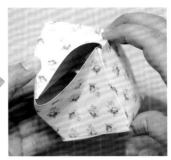

15 順著虛線壓紋的摺痕扭轉,需稍微用點力多試幾回方可成功扭轉。

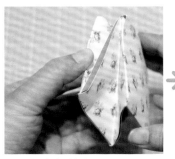

16 完成扭轉盒。

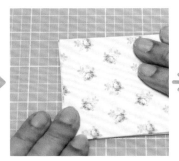

17 壓平。

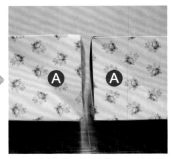

18 同樣做法製作2個扭轉
　　方盒。

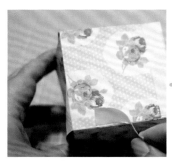

19 將其中一個面上膠，黏
　　合的越牢固越好。

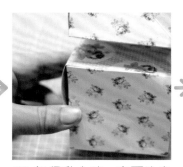

20 記得黏合時一定要注意
　　2個扭轉盒扭轉的虛線
　　是否同一個方向。

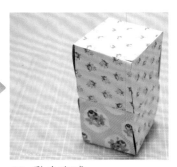

21 黏合完成。

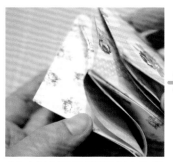

22 試試看是否可以2盒扭
　　轉成功。

23 完成。

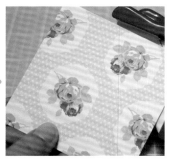

24 裝飾的封面與封底
　　C-1、C-2，可使用圓角
　　器增添機關質感。

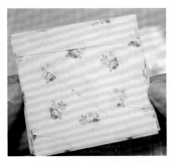

25 在扭轉盒上方黏上雙面膠。

26 置中與C-1黏合。

27 再將C-2也相同方法黏上另一面。

28 壓牢固定。

完成

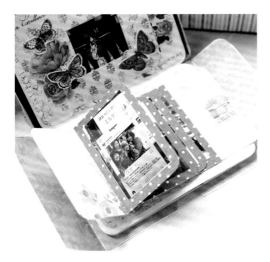

瀑布卡

對應主盒 >> 爆炸卡禮物盒、珍愛手提箱、
記憶旅行箱

長尺、自動筆、橡皮擦、美工刀、
剪刀、珠筆、摺線棒、雙面膠

美編紙

P146

旅行箱瀑布卡製作

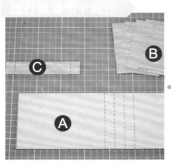

1　示範為旅行箱尺寸，先
　　將Ax1、Bx4、Cx1需要
　　的尺寸裁好備用。

2　首先將A的部分虛線壓
　　紋。

3　使用摺板壓紋。

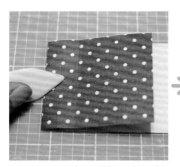

4　正反面都要壓一次，讓
　　虛線部分呈現柔軟狀
　　態。

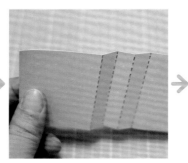

5　虛線部分可以輕鬆彎曲
　　即可。

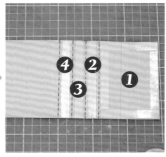

6　將1、2、3、4黏上雙面
　　膠。

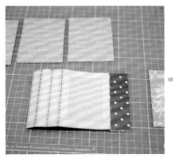

7 將第4條虛線反摺後，開始組裝黏合A+B的部分。

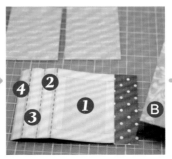

8 依序從B-1開始黏合。

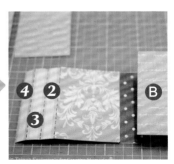

9 然後貼上B-2。

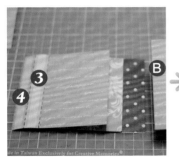

10 黏合B-3。

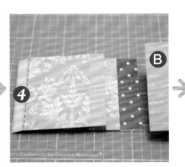

11 最後完成B-4。

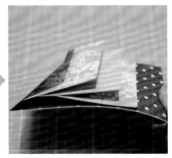

12 完成圖。

13 使用圓角器增添質感。

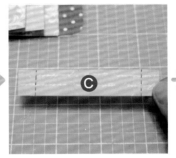

14 使用C檔板紙條。

15 在中間部分上膠。

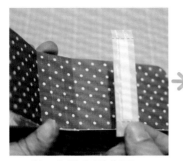

16 將A主體翻到背面。

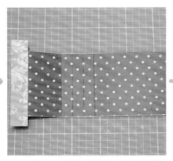

17 在B-1的背面上膠後將
C擋板置中黏上,左右
預留小耳朵稍後黏貼時
需要。

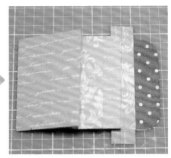

18 黏合後再翻回對摺的狀
態。

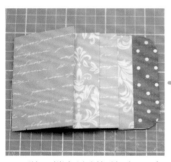

19 將C擋板紙條的小耳多
向下內摺。

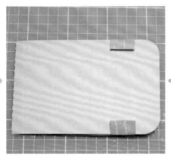

20 C擋板背面的樣子。

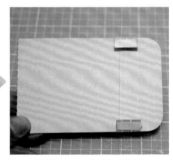

21 再將小耳朵貼上膠。

22 撕去雙面膠。

23 貼在想置放的位子。

24 試拉看看是否可以自動
翻頁,如果沒問題就完
成了。

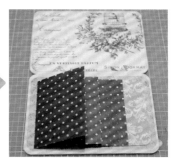

25 展示手提箱尺寸,因為手提箱尺寸較大,所以翻頁可製作到5頁

26 製作方式都相同。

27 展示手提箱內頁成品。

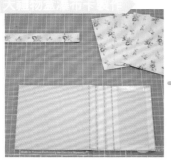

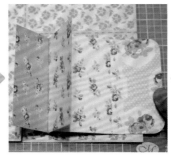

28 示範大禮物盒尺寸,跟旅行箱一樣翻4頁。

26 製作方式都相同。

27 示範大禮物盒內頁成品。

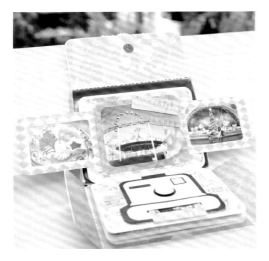

雙拉卡

對應主盒 >> 爆炸卡禮物盒、珍愛手提箱、
記憶旅行箱

長尺、自動筆、橡皮擦、美工刀、
剪刀、珠筆、摺線棒、雙面膠、
泡棉

美編紙、資料夾補充袋（or 書套）

P149

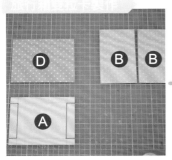

1　示範為旅行箱尺寸，先
　　將Ax1、Bx2、Cx1需要
　　的尺寸裁好。

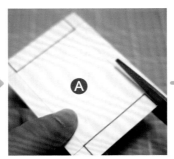

2　將A主體紅色實現剪裁
　　掉。

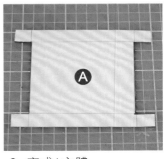

3　完成A主體。

4　製作C透明滑動用片，
　　可使用資料夾補充袋或
　　書套。

5　因為怕滑動，建議用尺
　　壓緊透明袋後，使用刀
　　片直接切割需要的尺
　　寸。

6　裁切好後在C透明片前
　　端貼上雙面膠。

7 將C透明片繞A主體的凹槽內一圈。

8 透明片不需拉太緊，撕去雙面膠接合。

9 剪去C透明片黏合後多餘的部分。

10 試試是否可以滑動，如果無法滑動表示貼合太緊，請重新黏一次。

11 上下方貼上細泡棉，請勿超過卡片上範圍OR阻礙到透明片滑動。

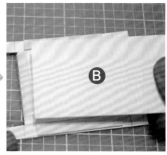

12 將B-1小卡貼上，注意小卡正反面是否正確，示範為先將小卡反過來貼圖案在下方。

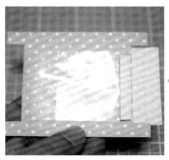

13 將A翻到有圖案正面，將雙面膠貼上透明片一端，注意是要在右一端貼上。

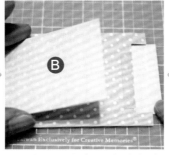

14 將B-2小卡圖案的朝上正面貼上。

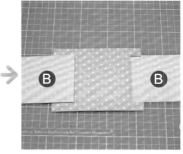

15 比對一下上下2張小卡都完成後拉出的模樣。

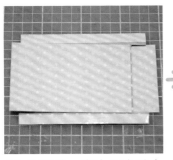

16 無誤後，在上下方貼上 3條細雙面膠。

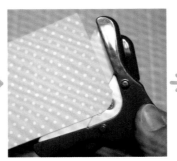

17 製作D封面，可以使用 圓角器增添機關卡片的 質感。

18 小卡也要一併使用圓角 器。

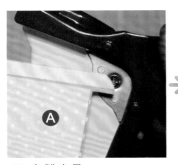

19 主體也是。

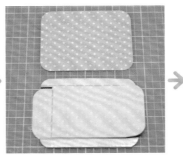

20 完成圓角起裁剪的模樣 子。

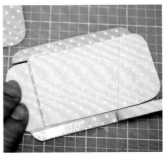

21 將上下2端的雙面膠撕 下。

22 將封面蓋上貼合。

23 翻過面，將背面的泡棉 膠撕去。

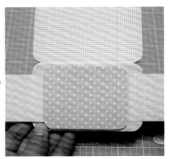

24 貼在旅行箱的經文內頁 上，試試是否拉合順 暢，完成。

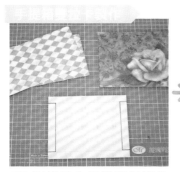 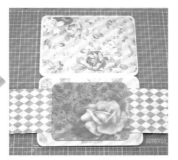

25 附錄另有提供手提箱的
尺寸表。

26 展示手提箱完成圖。

27 附錄另有提拱大禮物盒
尺寸表。

28 展示大禮物盒完成圖。

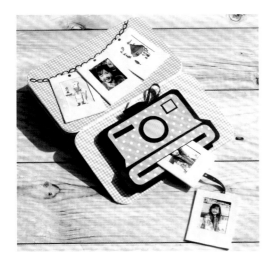

拼貼拍立得

對應主盒 >> 珍愛手提箱、記憶旅行箱

長尺、自動筆、橡皮擦、美工刀、
剪刀、珠筆、摺線棒、雙面膠、
泡棉、口紅膠、鑷子

美編紙、粉彩紙、細緞帶
（製作旅行箱尺寸才需備用）

P151

1　將拍立得的版型製作剪
　　裁備用。

2　可使用口紅膠做組合。

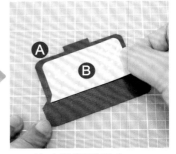

3　依序將版型黏合。

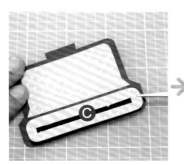

4　細微處可使用鑷子。

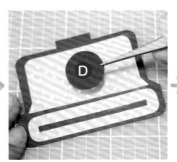

5　置中黏合邊。

6　使用泡棉增添立體感。

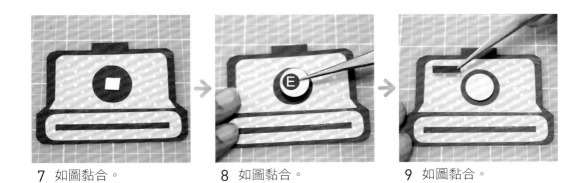

7 如圖黏合。

8 如圖黏合。

9 如圖黏合。

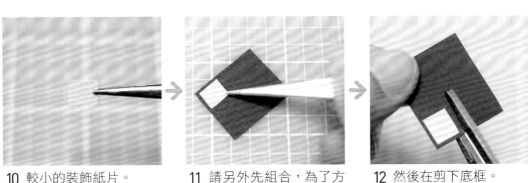

10 較小的裝飾紙片。

11 請另外先組合,為了方便,可以黏在較大的底紙上。

12 然後在剪下底框。

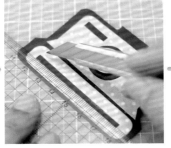

13 黏合。

14 將黑色照片出口做裁切。

15 照片出口完成。

16 將背面口袋的版型小耳
　 多上膠。

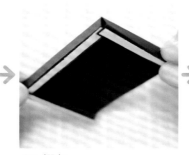

17 摺起。

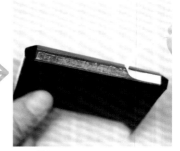

18 撕膠。

19 細節使用鑷子完成。

20 完成後將膠全部撕去。

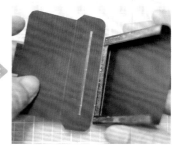

21 以相機下方底線為基
　 準，齊平的黏合上。

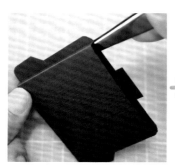

22 在使用鑷子加強黏合處
　 的固定。

23 立體小口袋完成。

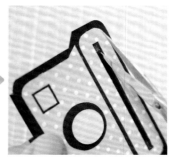

24 修剪一下照片出口不美
　 觀的部分。（也可不修
　 剪）。

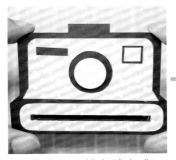

25 拍立得相機主體完成。

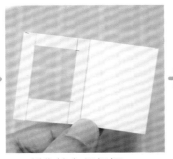

26 製作拍立得相框。

27 先製作一個已裁切好的相框，將框的位置描繪卡紙上。

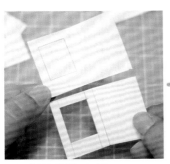

28 描繪好的卡紙。

29 依序裁切，紙卡數量可自訂。

30 製作好的相片框使用摺線棒壓線摺起。

31 利用相框確定相片需裁切的位置，用畫線標示出來。

32 標示要裁切的線如圖，然後裁下。

33 將有裁切框的部分完整的塗上口紅膠。

34 將相片對齊貼上。

35 完成。

36 準備細緞帶。

37 使用透明膠帶先固定緞帶。

38 在將雙面膠上滿。

39 黏合，完成。

40 最上面可留一個圈圈，之後可方便掛起欣賞。

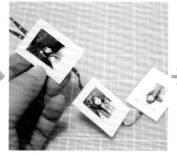

41 完成。

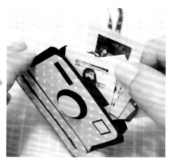

42 照順序收起後放入拍立得的小口袋。

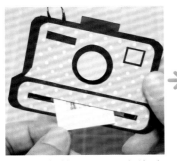

43 露出第一張照片的小角。

44 將拍立得背面立體口袋上膠。

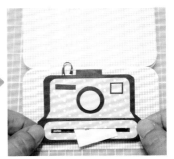

45 黏上旅行箱經文摺。

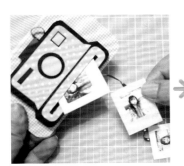

46 完成。

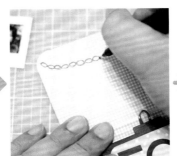

47 美編也可使用繪圖方式。

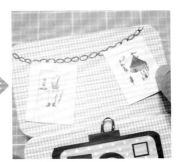

48 畫上繩索後,黏上照片框。

49 簡單又可立刻呈現另外一種美編效果。

50 手提箱的拍立得外觀組合與旅行箱1~15步驟相同。

51 準備拍立得相框。

52 將相框上口紅膠。

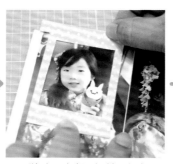

53 將相片框直接貼上照片。

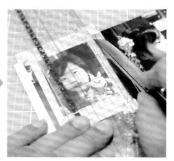

54 裁下。

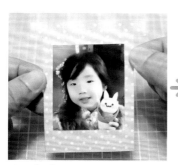

55 完成。

56 將完成好的相框放入主體的出口。

57 使用泡棉。

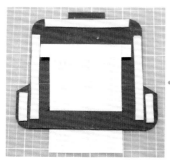

58 留意相框寬度範圍,將泡棉黏上主體邊框。

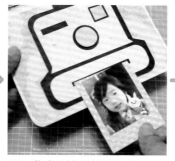

59 黏上手提箱經文摺,完成。

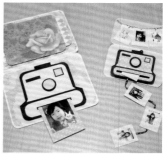

60 完成。

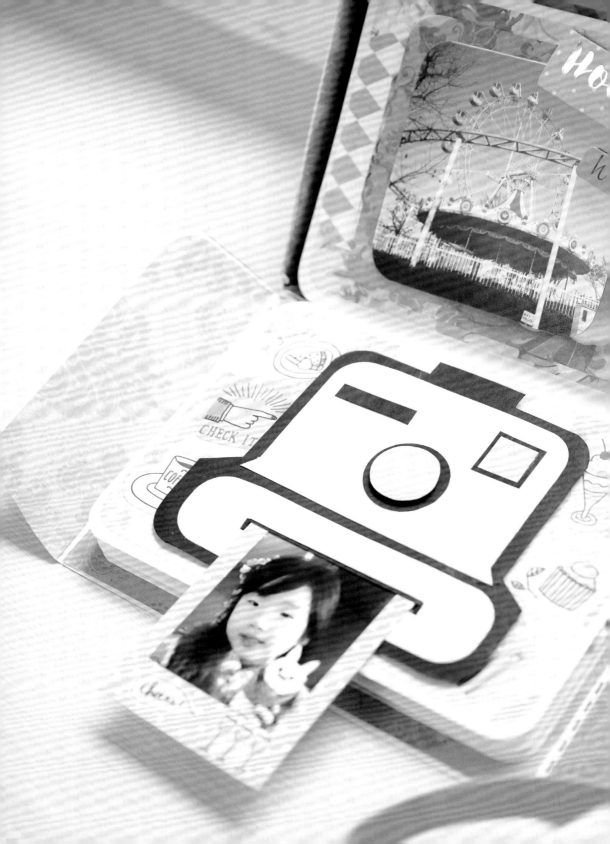

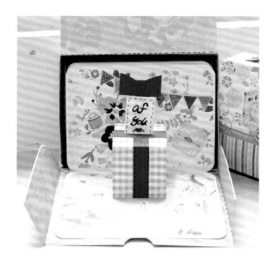

pop up訊息小禮物

對應主盒 >> 珍愛手提箱

長尺、自動筆、橡皮擦、美工刀、剪刀、珠筆、摺線棒、雙面膠

美編紙

P154

1　將小禮物盒的版型製作剪裁備用。

2　虛線壓紋。

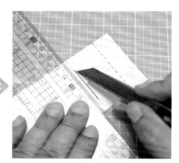

3　紅線切割。

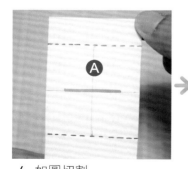

4　如圖切割。

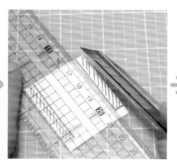

5　將B板型虛線裁切。

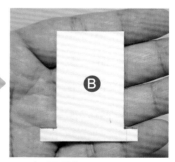

6　如圖裁切。

7 準備C版型1段1.5X約16cm,第2段1.5X約7cm多出可裁切掉。

8 請將整紙條上膠。

9 將C紙條1條貼上A板型,前後請預留一小段,然後將多於的紙條裁去。

10 將剛剛預留的前後端摺入內黏合。

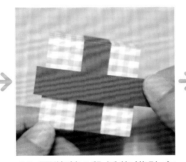

11 再將第2段紙條橫貼交錯的貼上。

12 將覆蓋到原本的開口處裁開。

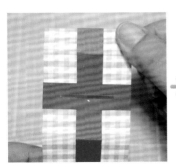

13 如圖。

14 製作E版型。

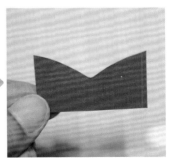

15 剪出蝴蝶結形狀。

16 將D板型對摺。

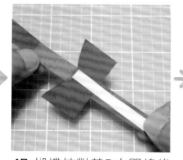
17 蝴蝶結對其D中間線後整條黏合。

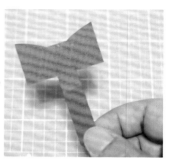
18 如圖E和D黏合再一起。

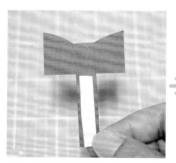
19 在蝴蝶結下方黏上一整段雙面膠。

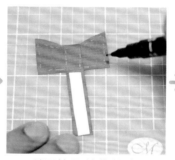
20 利用簡單線條繪畫增添蝴蝶結活潑的感。

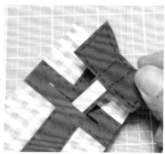
21 將製作好的蝴蝶結插入A開口處。

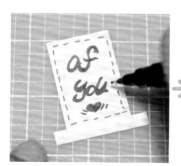
22 完成B小卡上的文字小耳多朝下方。

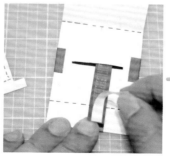
23 將蝴蝶結的膠撕去。

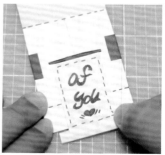
24 將字卡黏上。

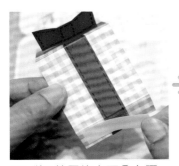

25 將A外層的小耳朵上膠。

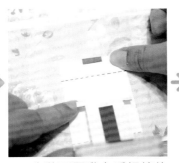

26 先將下層黏上手提箱的經文摺上。

27 再將上方的膠撕去。

28 請直接將經文摺壓上禮物盒膠上。

29 蓋平。

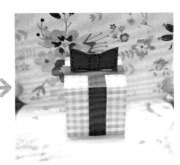

30 完成經文摺與手提箱組合。

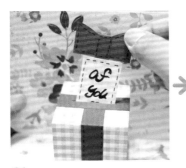

31

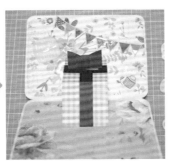

32 最後加上貼紙小卡裝飾，完成。

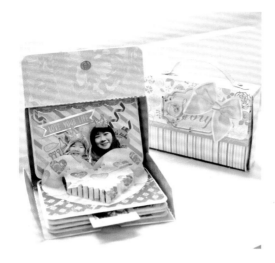

pop up立體愛心

對應主盒 >> 珍愛手提箱

長尺、美工刀、剪刀、珠筆、摺線棒、雙面膠

美編紙、粉彩紙

P155

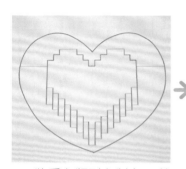

1　將愛心版型印製在A4美編紙上。

2　綠色線條先壓紋。

3　紅線裁切。

4　最後將愛心剪下。

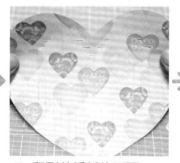

5　翻到美編紙的正面。

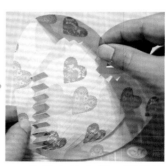

6　先將中線內摺，慢慢的也將其他已經壓好的線向內摺。

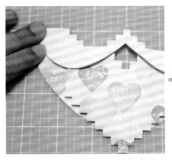

7 摺到正個愛心摺處都可
以壓平為止。

8 再做出2張支架小卡。

9 左右2邊上膠。

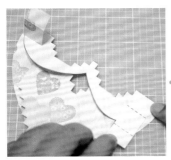

10 先將2張支架小卡一面
黏在愛心左右上半部。

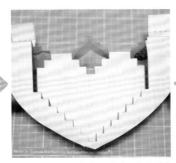

11 在將下半部愛心貼上雙
面膠。

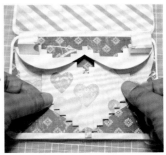

12 先固定貼上經文摺。

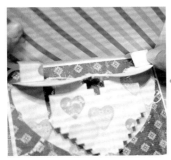

13 立起上頁經文摺,將左
右支架黏上。

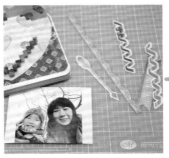

14 使用照片與小裝飾卡貼
紙做層次貼上。

完成

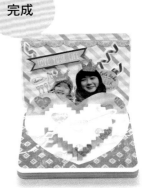

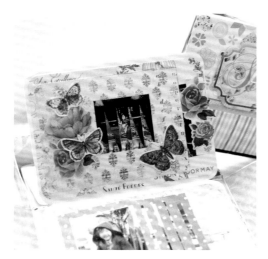

斜拉百葉窗

對應主盒 >> 珍愛手提箱

長尺、自動筆、橡皮擦、美工刀、剪刀、珠筆、摺線棒、雙面膠、口紅膠

美編紙、裝飾圖卡

P156

1 將百葉窗版型印出，準備2張4X6的照片，建議照片人物可小些。

2 將A、B、C板型裁切好備用。

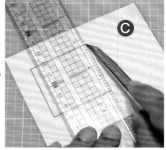

3 將C板型紅色框裁切掉。

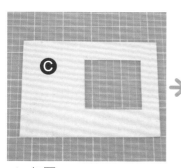

4 如圖。

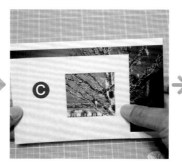

5 透過C版型的照片框可以取決A、B版型的位置。

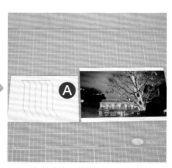

6 先製作A版型。

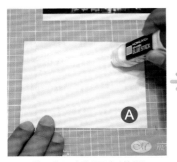

7 將A版型背面上滿膠。

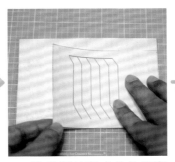

8 注意照片需求的位置與正反的方向。

9 貼合後裁下。

10 A板型除了上方平行紅線用尺裁切外。

11 紅色線條請一定要使用美工刀S流線的一刀方式劃開。

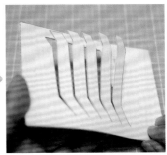

12 裁開後的樣子。

13 接下來利用B+C的版型比對出第2張相片的位置。

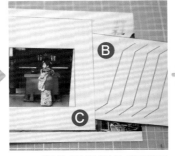

14 C框內可看到的預留圖樣。

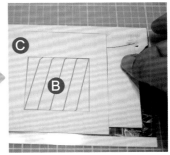

15 再將B插回去，確定後將C拿開。

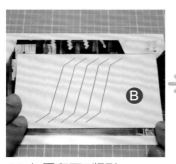

16 如圖留下B版型。

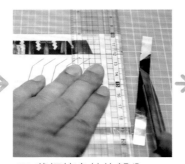

17 裁切掉多餘的部分。

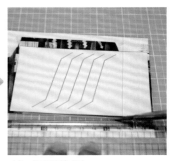

18 如圖裁切。

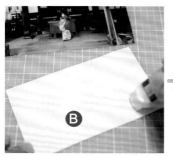

19 然後將B背後塗滿口紅膠。

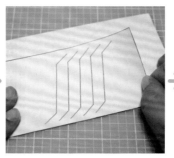

20 在確定的位置貼在相片背面。

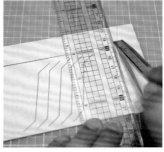

21 裁切掉相片不需要的部分。

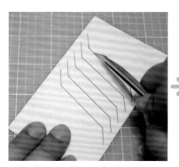

22 與A一樣，流線型一刀完成切痕。

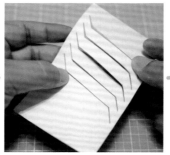

23 裁切後的樣子。

24 A.B.2張完成圖。

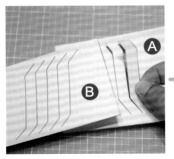

25 A版型與B版型做交錯
的結合。

26 將A版型切成條狀的照
片穿過B版型的切口。

27 A一條配B一個缺口。

28 完成圖。

29 稍微上下調整置中。

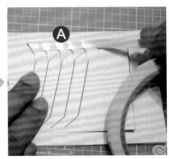

30 將A紙條上端尖尖那排
貼上雙面膠，留意寬度
不要黏到其餘部分。

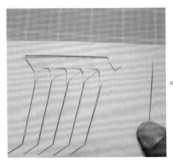

31 如圖。

32 翻過正面。

33 試試看是否可已拉合轉
換圖片。

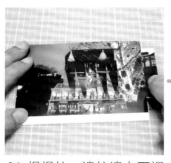

34 慢慢拉，邊拉邊上下調整。

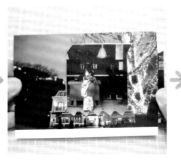

35 直到完成圖片轉換。

36 翻回反面將雙面膠貼上，請留意不要將A、B黏到，會無法拉動。

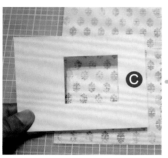

37 將C版型製作成美編紙。

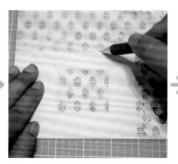

38 在準備好的美編紙上描繪C版型。

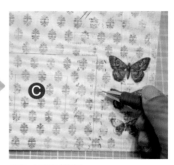

39 如圖描繪。

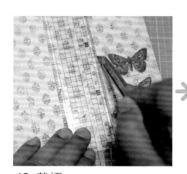

40 裁切。

41 完成C封面框。

42 撕去A版型上的膠。

43 貼上手提箱經文摺上，小心貼上A、B不要移位了。

44 再將C框背面也上雙面膠。

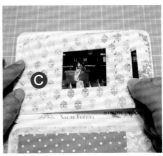

45 對齊後貼上。

46 可使用一些圖卡做裝飾。

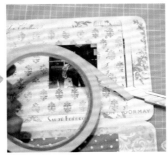

47 小耳朵拉開處可加上較寬的美編紙，更方便拉合。

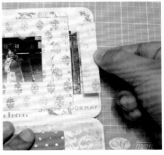

48 直接將加寬的美編紙貼上。

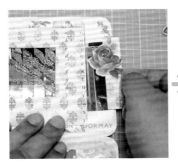

49 貼上裝飾小卡。

50 可使用泡棉增加層次效果。

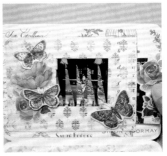

51 完成。

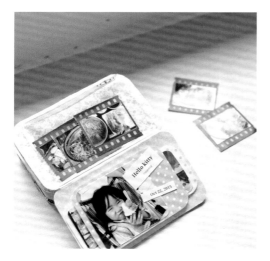

賽璐璐收納袋

對應主盒 >> 記憶旅行箱

長尺、美工刀、剪刀、珠筆、
摺線棒、雙面膠

賽璐璐片

P157

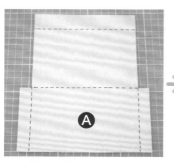

1 使用A版型。

2 將賽璐璐透明片利用靜電的原理，讓透明片吸附在尺寸表上。

3 透過下方的虛線在賽璐璐片上做壓紋的動作。

4 依照下方尺寸表裁下賽璐璐片。

5 完成後，將2邊小耳朵貼上雙面膠。

6 剪出斜角。

7 截角如圖。

8 使用壓紋棒加深壓紋。

9 撕去雙面膠。

10 黏合出透明收納袋。

11 翻到收納袋背面，照原
本雙面膠的位置，再貼
上2條雙面膠。

12 使用紙膠帶裝飾收納袋
的翻蓋。

13 剪出斜角。

14 撕去雙面膠。

15 黏上旅行箱經文摺。

16 製作簡易底片式照片，
將框挖空一格當作版型
使用。示範為紙博館發
行之底片素材。

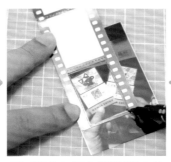

17 利用方框內選取適合的
範圍做上記號。

18 裁下。

19 將裁好的小照片上膠黏
上底片素材。

20 在每張照片背後都可以
寫上美好回憶的備註。

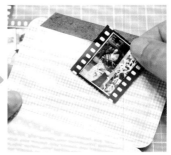

21 放進賽璐璐收納袋中。

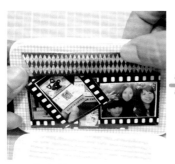

22 將上蓋壓平。

23 另外，也可適用賽璐璐
片製作成L夾，方便收
納小票根。

完成

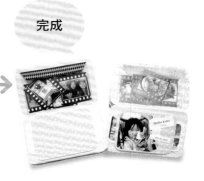

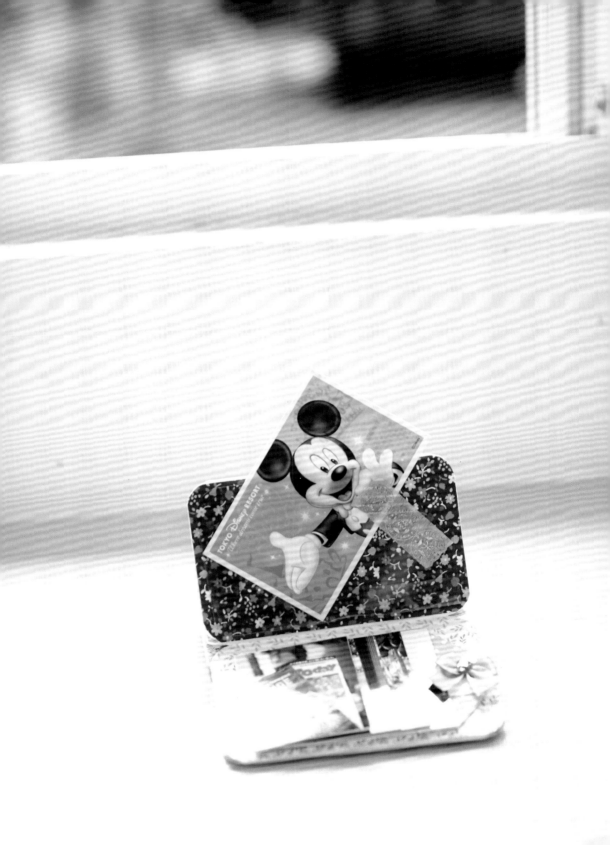

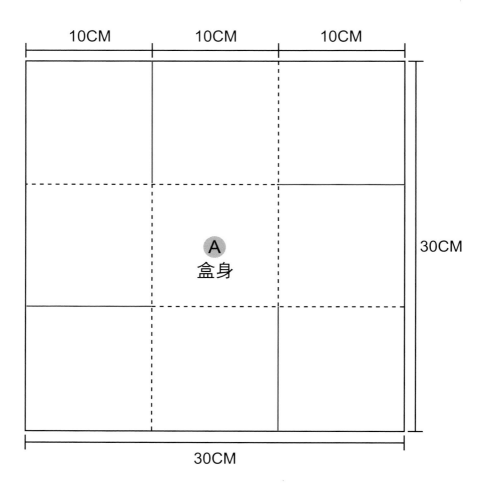

爆炸卡禮物盒　紅線裁切，虛線壓紋

10CM　10CM　10CM

A
盒身

30CM

30CM

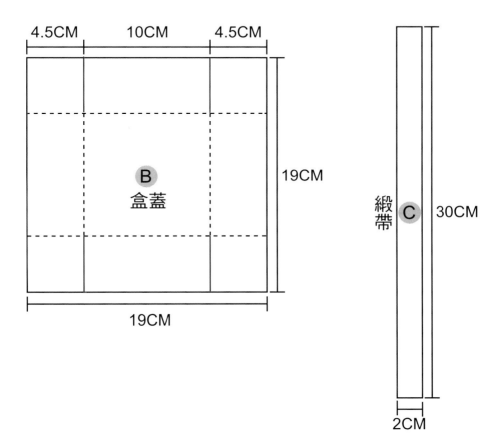

4.5CM 10CM 4.5CM

B
盒蓋

19CM

19CM

緞帶 C 30CM

2CM

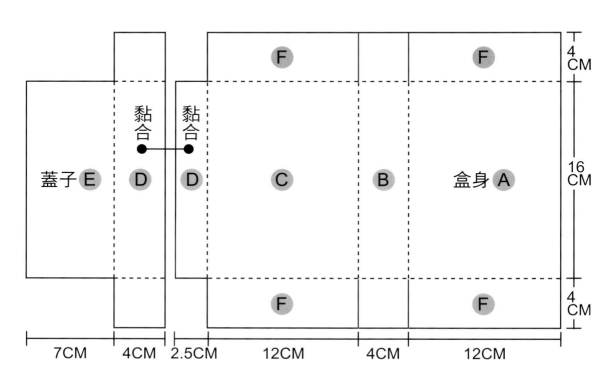

蓋子E　D　D　C　B　盒身A

黏合　黏合

F　F

F　F

4CM

16CM

4CM

7CM　4CM　2.5CM　12CM　4CM　12CM

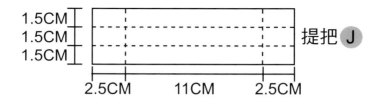

1.5CM
1.5CM
1.5CM

提把J

2.5CM　11CM　2.5CM

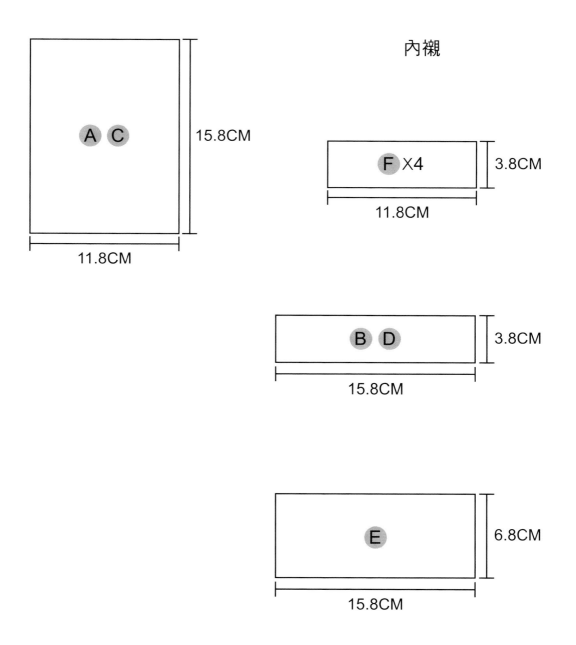

內襯

15.8CM

11.8CM

F X4

3.8CM

11.8CM

B D

3.8CM

15.8CM

E

6.8CM

15.8CM

註：內襯請依照主盒編碼相同處黏合

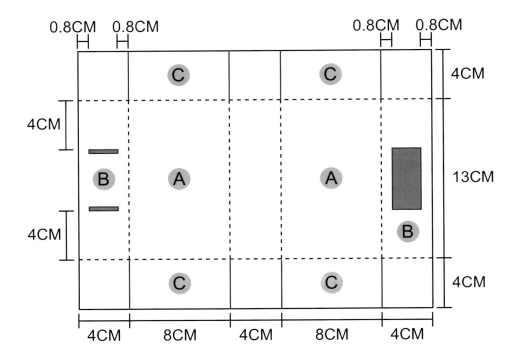

內襯

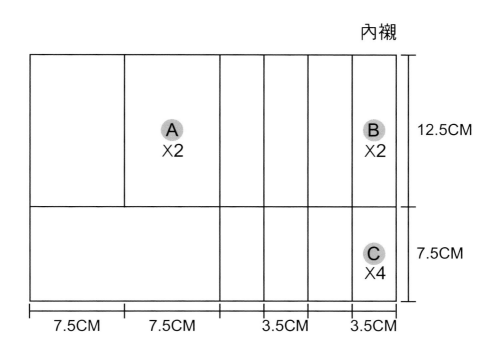

| A ×2 | B ×2 | 12.5CM |
| C ×4 | | 7.5CM |

7.5CM　　7.5CM　　3.5CM　　3.5CM

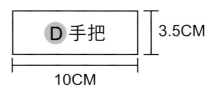

D 手把　　3.5CM

10CM

註：內襯請依照主盒編碼相同處黏合

珍珠手提箱 紅線裁切，虛線壓紋

註：圓CM為半徑

盒蓋 A

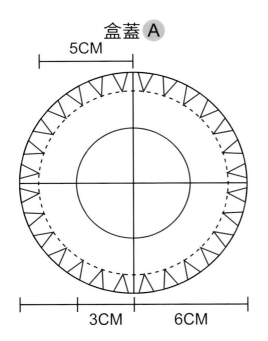

5CM

3CM　6CM

盒身 C

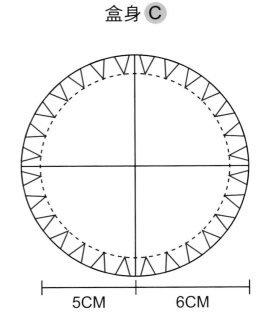

5CM　6CM

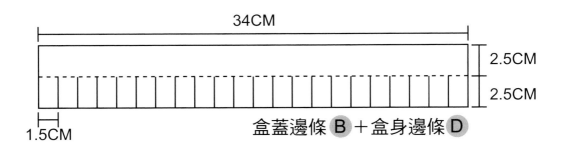

34CM

2.5CM

2.5CM

1.5CM

盒蓋邊條 B ＋盒身邊條 D

蓋子內襯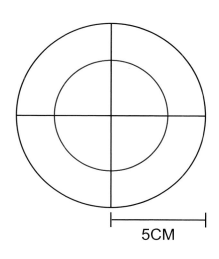

盒內夾層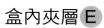

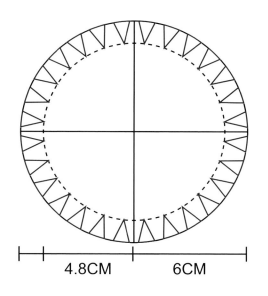

4.8CM　　　6CM

5CM

透明片 H
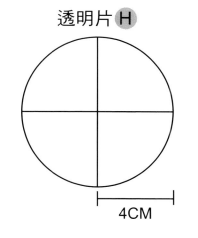

4CM

32CM

3.5CM

3.5CM

盒內夾層邊條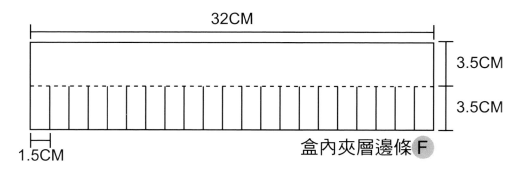

1.5CM

立體玫瑰置物盒　紅線裁切，虛線壓紋

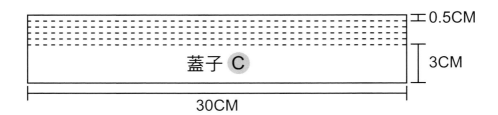

0.5CM

蓋子 C

3CM

30CM

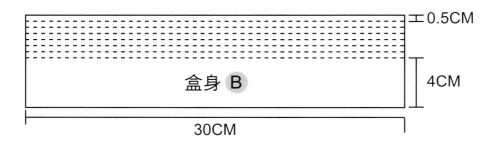

0.5CM

盒身 B

4CM

30CM

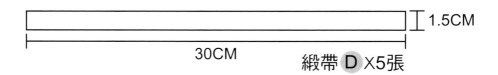

1.5CM

30CM

緞帶 D X5張

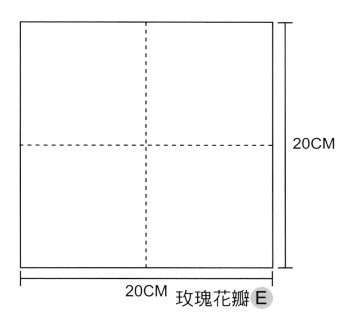

20CM

20CM 玫瑰花瓣 E

註：圓CM為半徑

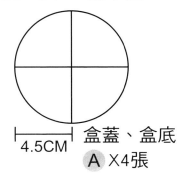

4.5CM　盒蓋、盒底

A ╳4張

[梳妝台主盒外層尺寸表]

主盒外襯紙

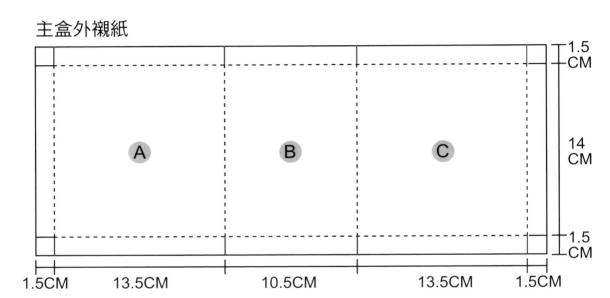

主盒外襯紙尺寸：
- 上下邊：1.5 CM
- 中間高度：14 CM
- 寬度：1.5CM、13.5CM、10.5CM、13.5CM、1.5CM
- A、B、C

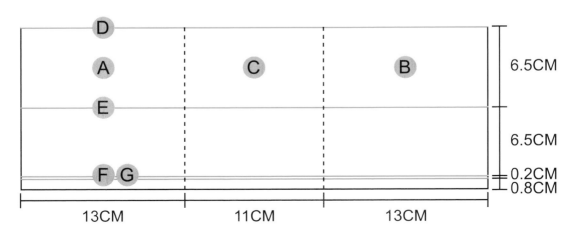

- D
- A
- E
- F G
- C
- B
- 6.5CM
- 6.5CM
- 0.2CM
- 0.8CM
- 13CM、11CM、13CM

組合隔板時的主盒記號線 D E F G 位置

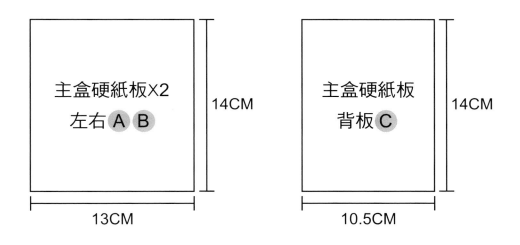

主盒硬紙板X2
左右 A B

14CM

13CM

主盒硬紙板
背板 C

14CM

10.5CM

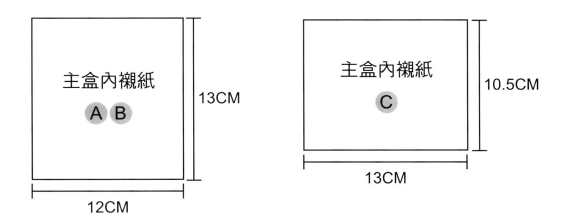

主盒內襯紙

A B

13CM

12CM

主盒內襯紙

C

10.5CM

13CM

註：硬紙板和內襯請依照主盒編碼相同處黏合

迷你梳妝台相簿盒　紅線裁切，虛線壓紋

[梳妝台主盒內內格板尺寸表]

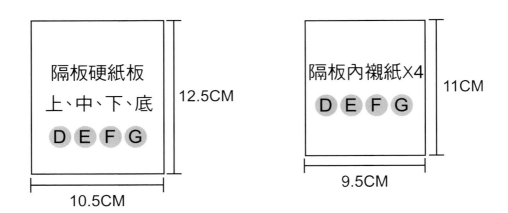

隔板硬紙板
上、中、下、底
D E F G

12.5CM

10.5CM

隔板內襯紙X4
D E F G

11CM

9.5CM

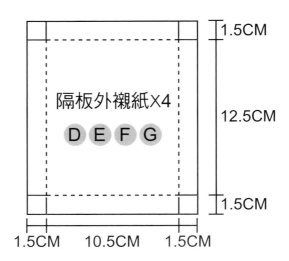

隔板外襯紙X4
D E F G

1.5CM

12.5CM

1.5CM

1.5CM　10.5CM　1.5CM

[梳妝台抽屜相本尺寸表]

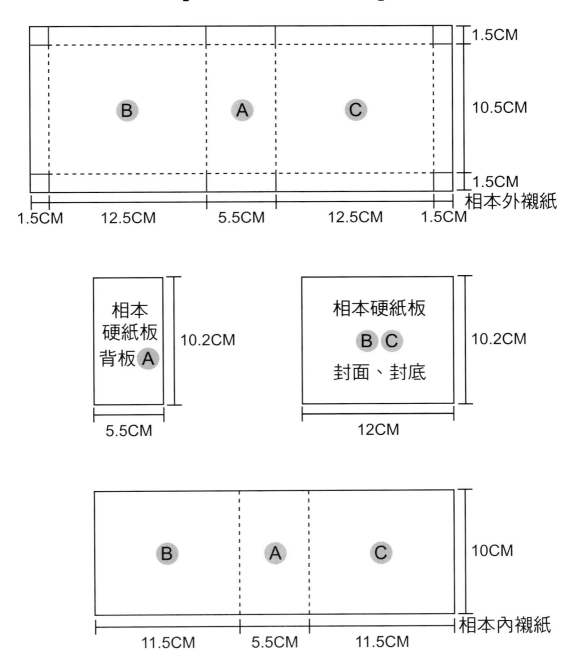

1.5CM

10.5CM

1.5CM

相本外襯紙

1.5CM　12.5CM　5.5CM　12.5CM　1.5CM

相本
硬紙板
背板 A

10.2CM

5.5CM

相本硬紙板
B C
封面、封底

10.2CM

12CM

B　A　C

10CM

相本內襯紙

11.5CM　5.5CM　11.5CM

[梳妝台相本內頁組裝尺寸表]

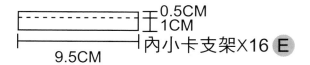

0.5CM
1CM
內小卡支架X16 Ｅ
9.5CM

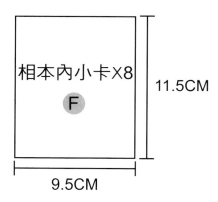

相本內小卡X8
Ｆ
11.5CM
9.5CM

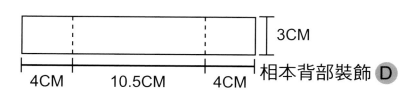

3CM
4CM　10.5CM　4CM　相本背部裝飾 Ｄ

[梳妝台立體卡片尺寸表]

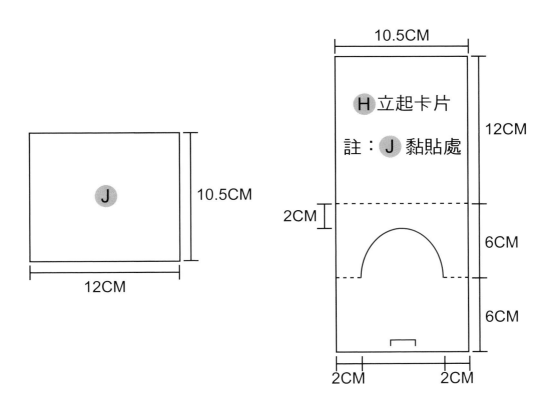

J

10.5CM

12CM

H 立起卡片

註：J 黏貼處

10.5CM

12CM

2CM

6CM

6CM

2CM 2CM

內圓裝飾

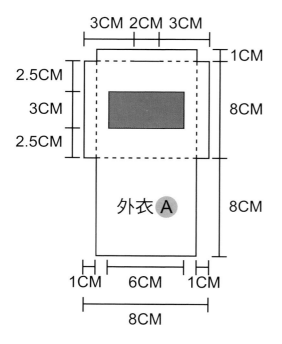

3CM 2CM 3CM

1CM

2.5CM

3CM

2.5CM

8CM

外衣 A

8CM

1CM 6CM 1CM

8CM

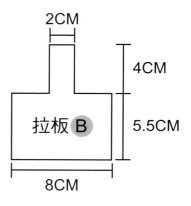

2CM

拉板 B

4CM

5.5CM

8CM

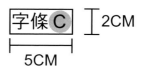

字條 C

2CM

5CM

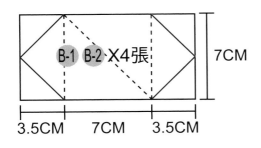

B-1 B-2 X4張

7CM

3.5CM　7CM　3.5CM

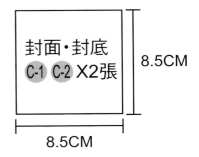

封面·封底
C-1 C-2 X2張

8.5CM

8.5CM

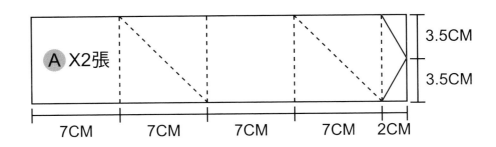

A X2張

3.5CM

3.5CM

7CM　7CM　7CM　7CM　2CM

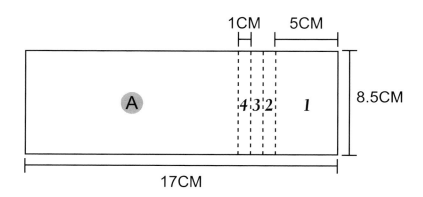

1CM　5CM

A　4 3 2　1

8.5CM

17CM

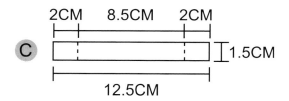

2CM　8.5CM　2CM

C

1.5CM

12.5CM

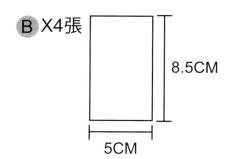

B X4張

8.5CM

5CM

紅線裁切，虛線壓紋

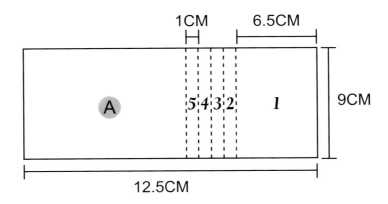

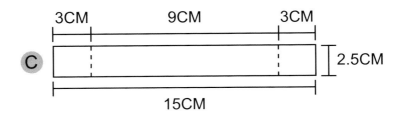

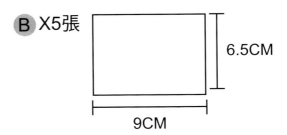

瀑布卡旅行箱　紅線裁切，虛線壓紋

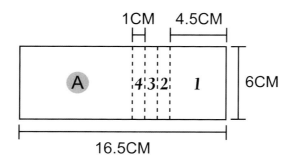

1CM　4.5CM

A　4 3 2　1　6CM

16.5CM

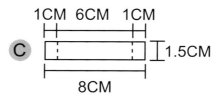

1CM　6CM　1CM

C　1.5CM

8CM

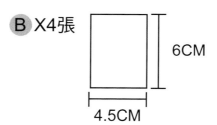

B X4張　6CM

4.5CM

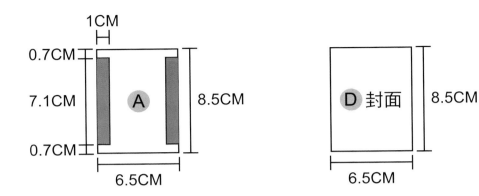

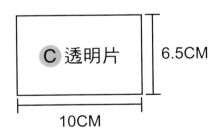

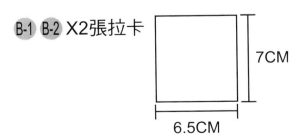

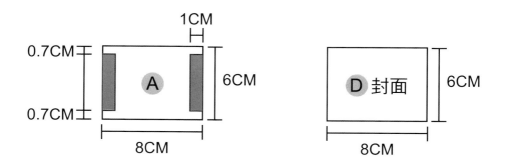

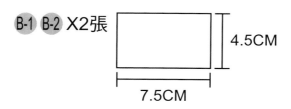

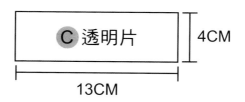

紅線裁切，虛線壓紋

請依原尺寸放大：175%

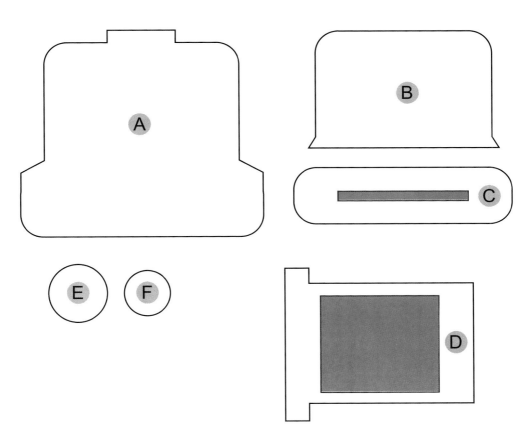

註：請自行縮放比例尺寸後，影印或掃描印製在美編紙上

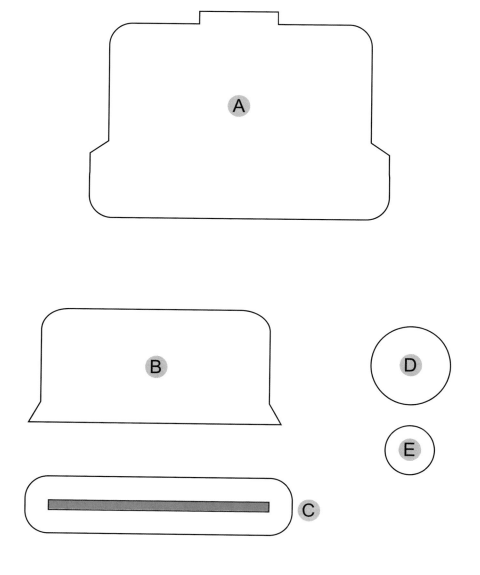

註：請自行縮放比例尺寸後，影印或掃描印製在美編紙上

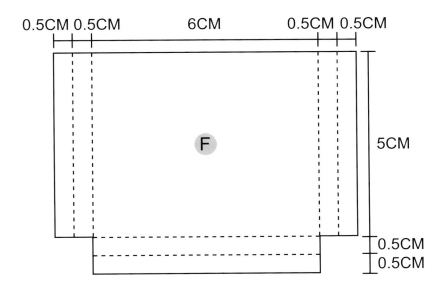

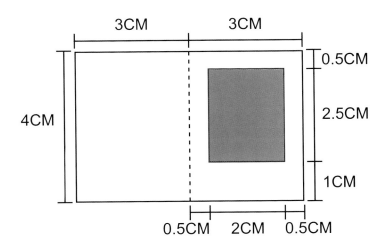

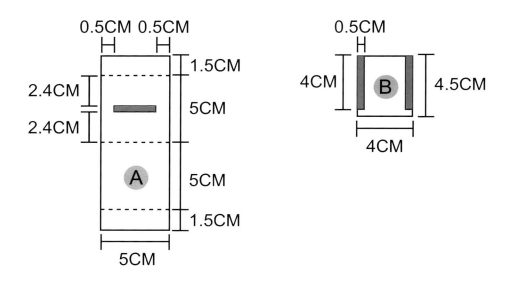

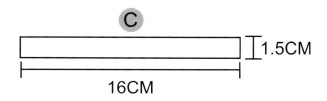

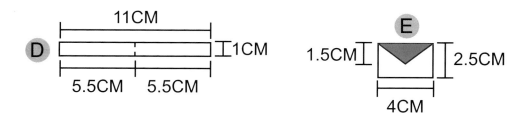

心型請依原尺寸放大：120%

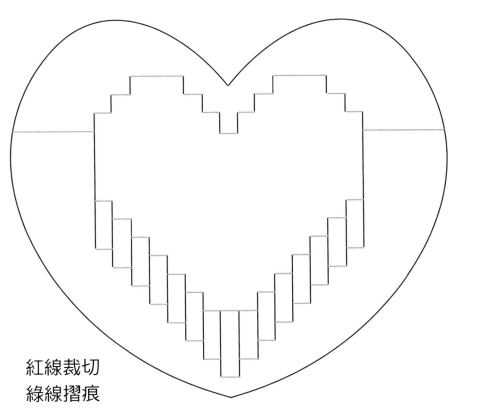

紅線裁切
綠線摺痕

愛心支架X2

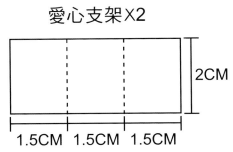

2CM

1.5CM　1.5CM　1.5CM

註：請自行縮放比例尺寸後，影印或掃描印製在美編紙上

請依原尺寸放大：154%

註：請自行縮放比例尺寸後，影印或掃描印製在美編紙上

156

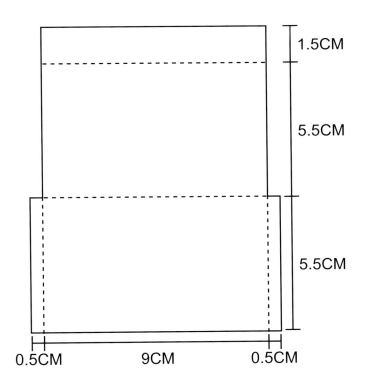

1.5CM

5.5CM

5.5CM

0.5CM　9CM　0.5CM

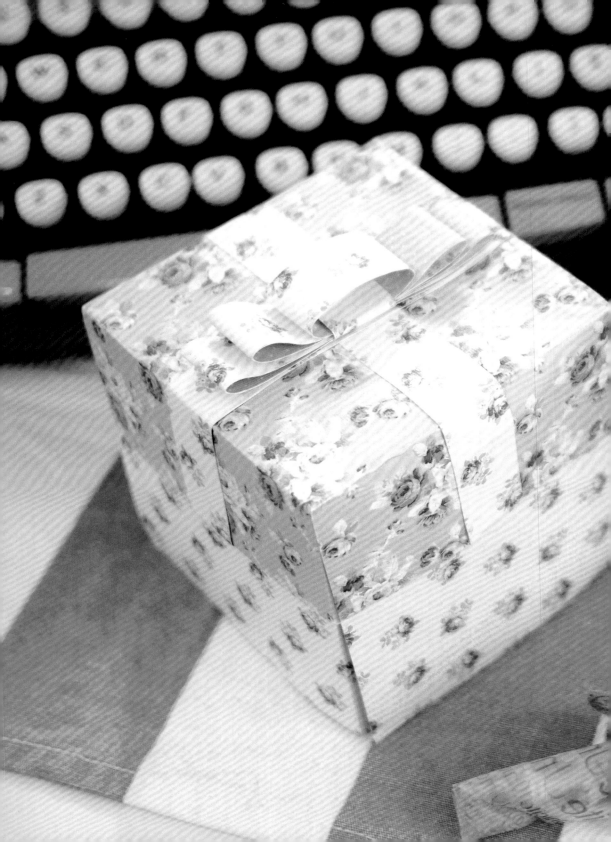

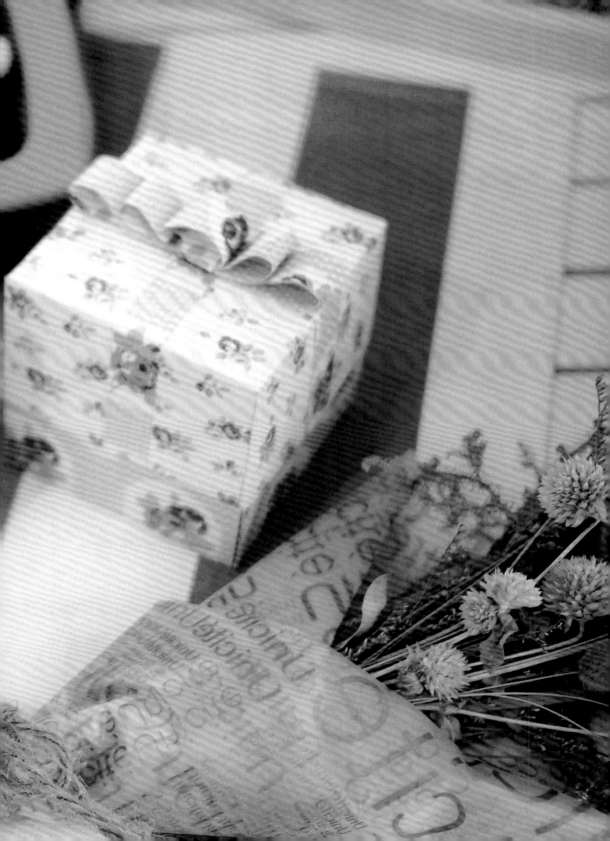

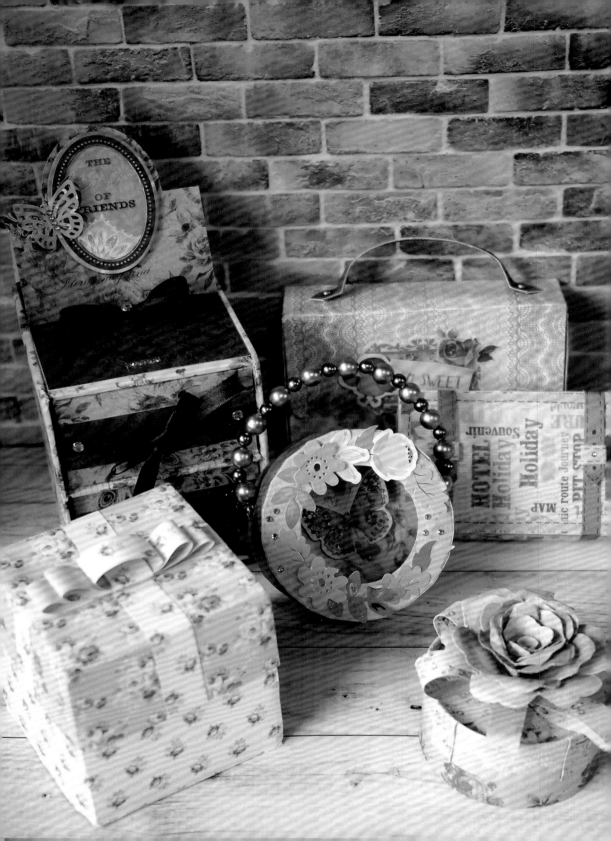

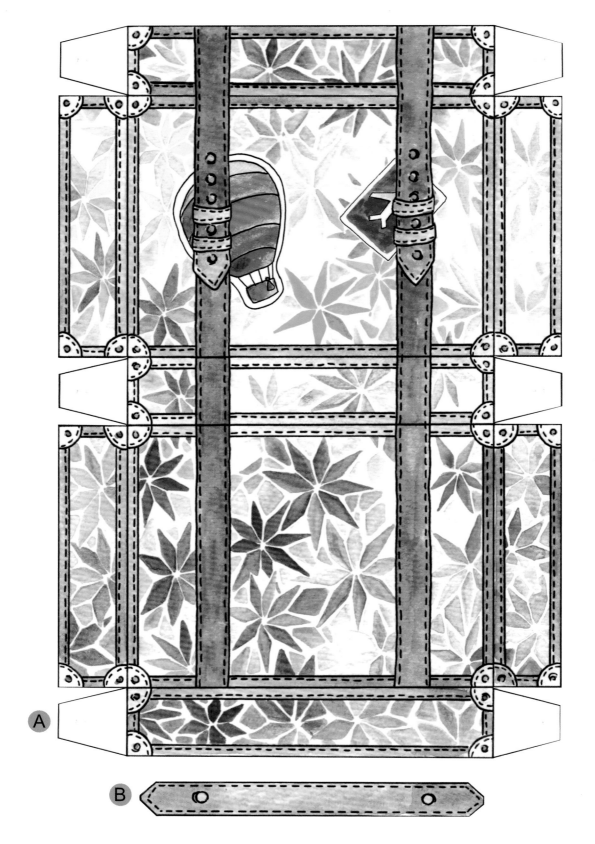

A

B

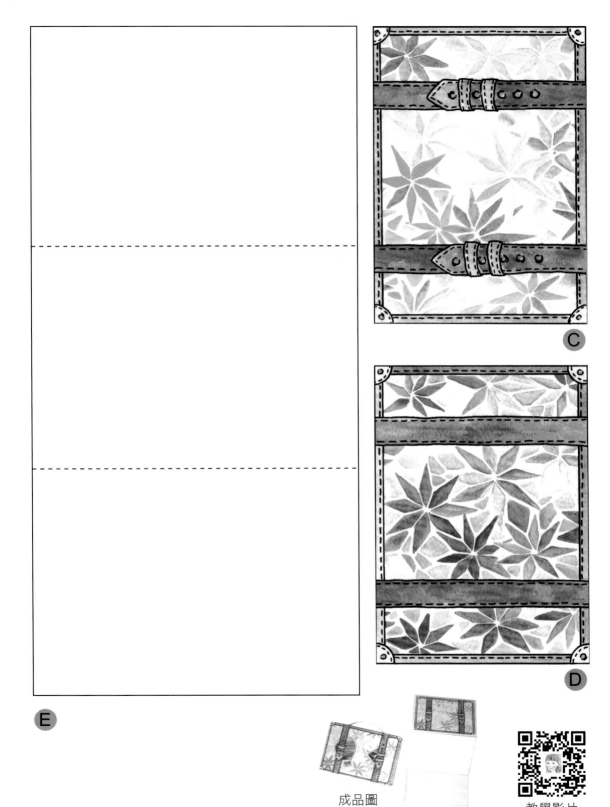

E

C

D

成品圖

教學影片